直到長出青苔

苔のむすまで

杉本　博司

time exposed

目次

中文版　作者序

歷史為了成為歷史，不得不等待那歷史中人從此世消逝而去。歷史明明是由當下所創造，但在歷史漩渦中生存的我們，被無數抉擇的波濤襲捲，溺沒其中。當我們終能回過神來，世界已朝著始料未及的方向流去。以我個人的歷史為例，年輕時漫無目的地離開了祖國，就這樣在異國度過大半人生，這一切皆是當初無從想像的。我成了流浪的藝術家，接觸了各式各樣的異文明，西方文化是其一。經過如此長遠的旅程，直到近來我才明白，我的個人精神是如何受到東方文明的深度滋潤，而我的藝術創作，便是要把今日連東方也逐漸遺忘的東方文明自古以來的價值，放進可以西方文明脈絡去敘述的當代藝術中。

我因為居住在西方而理解了東方。中國與日本之間，曾經發生戰爭，每當遇見經歷過戰爭的人們，我都會聆聽他們的戰時過去。但是現在，從戰爭中存活下來的人們也相繼過世，這段中日史，走到成為歷史的時刻。當我閱讀中日兩國如何走向戰爭的歷史資料時，那令人遺憾的分歧點讓我痛心。一九三八年一月十六日，日本近衛文麿首

相發表「不與中國國民政府交戰」聲明，但是日本仍然拒絕了由德使陶德曼（Oscar P. Trautmann）主持的和平調停。最初被視為和平派的近衛，為何當時不採取議和呢？我為此深感惋惜。若中日戰爭議和，美日兩國也不會開戰，世界就能朝向孫文提倡的「大亞洲主義」發展。孫文在日本有許多友人，大隈重信（十七代日本首相）、犬養毅（二十九代日本首相）、尾崎行雄、頭山滿等無數日本友人支持了孫文的辛亥革命。孫文流亡日本前後十年，在日本醞釀出後來的辛亥革命，但，日本卻與歷經苦難後開花結果的新中國，發生了戰爭。

　　一國的理想，因為與他國理想之間的細微差異，造成理念針鋒相對。但在歷史中，我們不曾找到一個例子，足以證明因勝利而留下的理想才是最理想的理想。此次，我這本評論小品被譯為中文，最高興之處，莫過於能讓我不曾想像過的讀者閱讀此書。意外，才是最鼓舞我之事。

直到長出青苔

人究竟需要多少土地

Q：這是紐約世貿中心的照片嗎？

A：是的，您很清楚呢。

Q：請問是何時拍攝的呢？

A：1997年，在大樓受恐怖攻擊而毀的三年前左右。

Q：不知怎的，看起來就像兩座陰森的墓碑。

A：隨著夕陽沉落哈德遜河，世貿中心也沉入陰影
　　中，姿態美麗而不祥。

Q：9月11日當時，您在哪裡呢？

A：從我紐約工作室的屋頂，茫然望著世貿中心無聲
　　崩解的樣子。

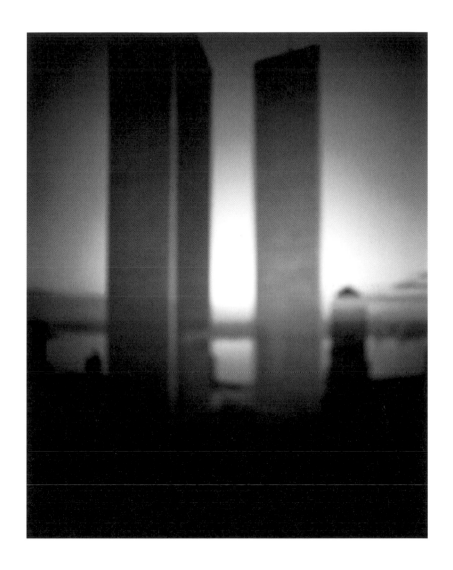

世貿大樓・1997・出自建築系列
World Trade Center・1997・from the series of Architecture

人にはどれだけの土地がいるか

我的紐約工作室坐落在雀爾喜區，十一樓的陽臺可一覽紐約下城風光。那個九月十一日的早晨，天空一片晴朗，空氣透明到彷彿穿透開來。我很喜歡清早來到工作室，享受獨自一人的時光。那天也一如往常，我心中充滿著迎接充實一天的預感，來到了工作室。突然間，電話響了。

是紐澤西的同事，住在曼哈頓對岸。

「突然間，往世貿大樓的地鐵都不動了，從這裡望過去能看到些火花，好像是失火了，您趕緊到陽臺上看看。」

我從暗房的緊急出口快步邁出，來到工作室的頂樓。世貿大樓的兩棟建築物正噴著火焰，有時大樓的碎片灑落下來，在晨光照耀下如發光般閃爍。我無法開口向電話中的同事說明什麼，只能茫然望著眼前展開的這片景象。更令我訝異的是，當時天空竟是無比湛藍，雙塔發出眩目的銀色，銀色中又噴出朱紅的火和漆黑的煙。那一瞬間，我彷彿看到神話中的八岐大蛇「將自己巨大的身軀棲息塔內，八顆蛇頭吐出火焰般的舌尖，靜靜舔舐著大樓。

不知不覺，屋頂擠滿了人。有人帶著收音機，我聽到華盛頓五角大廈也遭攻擊，終於回神理解事態的嚴重性。但當時，我們誰也沒想到世貿大樓竟會崩解開來，然後，就在一瞬間，緩慢而寧靜地，整座大樓崩塌了。

下一秒鐘，一陣強風席捲而來，沙塵覆蓋曼哈頓島的整個尾部，大樓崩塌時產生的氣旋又把沙塵捲騰起來，瞬間捲到空中，與一秒鐘前還存在的大樓一樣高。周圍的人發出既非尖叫也非呻吟的哀號。

「It's gone. It's gone. Oh my god, oh my god, holy shit. It's gone.」

第二棟大樓也沒躲過這場浩劫。緊接著，帝國大廈也面臨被撞擊的危險。我往帝國大廈望去，突然間意識到街道的模樣完全改變了，眼前的第十大道沒有任何車輛通行，無論是在人行道或靜止車陣中，人潮全竄動著往北邊奔跑，綿延不絕地奔跑著。

新聞報導說，進入曼哈頓的大橋和隧道已經完全封閉。

第二棟大樓崩毀後，留下的是龐大的失落感，如同某種象徵被完全抹去的感覺。我已經來到面對死亡毫不驚恐的年齡，之前一個朋友在毫無預警下驟逝，我也僅有命運造化之感。但是當非生命的建築體包容了數千人的生命，同時又讓這些生命在瞬間被抹去，如此無法想像的現實歷歷發生在眼前時，我想到的不再是命運，而是與文明的死亡交會。

不久後一股氣味席捲而來。電線短路的氣味、塑料燃燒的氣味，然後，人類燒焦的氣味。當夜晚逼近，那股氣味越增強烈，崩毀的大樓殘骸以藍色夜空為背景，發出紅色光芒，黑煙縈繞至高空，彷彿誇耀著自己就是散發氣味的現場。往後好幾週，這股氣味不斷飄浮空氣中。

這令我想起平安末期神靈活現描寫歷史亂世的《方丈記》。

「據聞大火源自樋口富之小路，或舞者之暫宿小屋。火勢隨風散布，如以扇助長。遠處煙霧瀰漫，近處火焰竄燒，灰燼空中飛舞，萬物火光映照。時不堪風吹而熄，時又乘風蔓延，延燒都城一二町。其中之人，求生意識盡失。有受煙窒息者，有失明而活活焚死者。」（《日本古典文學大系·方丈記·徒然草》岩波書店）

這是鴨長明描寫安元三年（一一七七年）四月廿八日夜晚，延燒三分之一京都的那場

大火。

長明是下鴨神社的社司之子，可謂名門望族，自小便認定自己口後將繼承社司之職。長明同時是才華洋溢的文人，但他的才能卻成為他遭流放的原因。長明擅於彈琴，但是正如和歌有和歌的家族，蹴鞠有蹴鞠的家族，琴有琴的家族，不可踰越。一日，宮中演奏不可外傳的祕曲，作為聽眾的長明僅聽了一回便暗記下曲調，並在另一次友人聚會中彈奏披露。消息傳開，長明因而遭到告發，從此流放宮廷之外。

無論長明是真喜歡抑或不喜歡，他拋開紅塵，隱世而居。既然命運注定如此，不如欣然面對，轉而接受逆境。長明的名作《方丈記》便是由此而生。最有名的開頭部分寫道：

「江河流水，潺湲不絕，後浪已不復為前浪。浮於凝滯之泡沫，忽而消佚，忽而碰撞，卻無長久飄搖之例。世人與棲息之處，不過如此。」

短短數句，日本文化的「物之淒美」以及佛教的超然態度絕妙濃縮於字裡行間，長明以自身的不幸為能量，達到獨特的領悟。

長明的起居只需方丈（四疊半）大小的移動小屋，所謂「旅人一夜之宿，如老蠶營繭」。心中若有欲成之事，則疊起小屋移居他處。若有財產反遭盜竊，若得官祿反遭人嫉，只要自我存在，不需妻子朋友，否則心生羈絆，無法坦率超然。

十年前，我造訪了鴨長明的方丈跡。從京都醍醐寺再往南走，來到日野富子[2]的出生地，那是名為日野的村落。穿過村落，老舊的國民住宅林立，然後再往住宅後方的深山走去，現代文明的痕跡逐漸自山路兩旁消逝，四周變得幽靜蒼茫。繼續沿著稱不上溪流的潺潺流水登行，映入眼簾的是一落約四疊半的石疊，一旁立著「鴨長明方丈跡」石碑。長明在《方丈記》中如此描寫：

「南有懸樋，立於岩石之上，以承清水：近有林，以拾薪柴，無不怡然自得。山故名音羽，落葉埋徑。谷木茂咸，然向西一片空闊，宜觀西方淨土。夏聞杜鵑，如死時引吾往生。秋聽秋蟬，訴盡世間悲苦。冬眺白雪，積後又逐漸消融。

首先要有足夠清水才能生活，所以倚水而居，取暖用的薪柴則可在樹林中撿拾，也不感不便。山谷野草茂密，掩埋了山路，當向西望向碧藍天空，不是像極了觀想西方淨土嗎？春天滿溢著藤花的香氣。夏天當我踏向另一個世界，杜鵑鳥鳴叫著指引我方向。秋天聆聽秋蟬，就像聽著世間的空虛悲哀。冬天的雪，如同我內心的迷惘，堆起消逝，可比人世罪障。」

長明隱居在此的八百年後，我環顧四周，除日後建立的石碑外，絲毫沒有改變。

我，似乎來到逆浦島[3]一般。

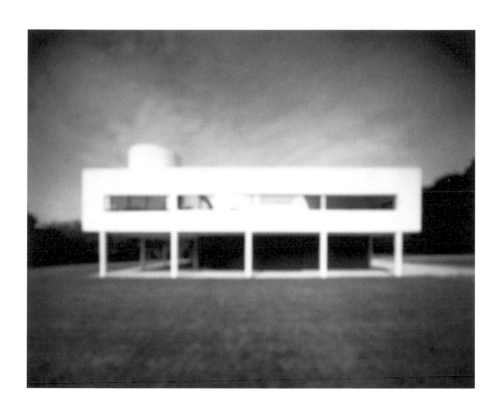

薩伏瓦別墅・1998・出自建築系列
Villa Savoye・1998・from the series of Architecture

世貿中心坐落於曼哈頓島，這是一六二六年荷蘭西印度公司總督彼得·米努伊特以物品和印第安人換來的土地。交換的物品為布料、罐頭、玻璃珠、短刀。我懷疑當時的印第安人對土地並沒有所謂「所有」的概念。荷蘭人將這裡取名為新阿姆斯特丹，在今日華爾街的周邊建立碉堡，以防禦印第安人襲擊。當時人口約三百人。一六六四年英荷戰爭後，曼哈頓島轉由英國統治，並改稱紐約，直到現在。

曼哈頓島的巨大變化出現在二十世紀。每一平方英哩的土地所能聚集的資本，是全世界最龐大的。資本是生產商品的血液。雖然我現在是藝術家，但大學時代是經濟系的學生，我記得馬克思的《資本論》如此開始。

「資本主義生產模式的社會中，財富呈現為密集堆積的商品。」商品具有使用價值和交換價值，貨幣是為了測量交換價值而生，資本主義就是從價值論開始。為何一張紙鈔擁有一萬元的價值？價值究竟是怎樣的東西？《資本論》是開啟我知識學問的書籍，但是後來，共產主義的實驗失敗，這本書也落入被批判的深淵。不過，權力在任何時代都會濫用理想，所以蘇格拉底才會發表「惡法亦法」而飲毒自殺，馬克思晚年則改口稱「我不是馬克思主義者」。無論何等高尚的理想，都擺脫不了被背叛的命運。

這樣的曼哈頓累積世界各地的資本，建築不斷往空中發展，出現了二十世紀特有的都市景觀。這個景觀雖源自紐約，但在二十世紀後半，世界各地紛紛仿效，最後席捲東京、中國以及東南亞城市。

二十世紀初，各式各樣前衛藝術的實驗花朵在歐洲綻放，達達、未來派、風格派、構成主義……這些藝術也影響建築風格。在十九世紀以前，人類居住的建築基本上是以宗教信仰為中心建立的，發達的建築裝飾也都是為了表達神的莊嚴。但是到了二十世紀，宗教的影響力急轉直下，追求前衛表現的建築家不得不找出當神不再存在時人類的居住型態。

在這樣的背景下，現代主義建築誕生了，以沒有裝飾為裝飾，以「宜居住為宜為居住……科比意、格羅佩斯、密斯、特拉尼等，一次大戰後的短暫和平期間，新的思想、新的表現、新的才能，都在此刻交會競爭。同時，世界迎來了福特主義式大量生產的時代。對於新誕生的泰勒主義[4]，科比意在一九七九年的信中如此描述：「那恐怕是未來無法逃避的生活。」

現代主義誕生並擴散開來，當時的人類生活也起了前所未有的劇烈變化。對此，我決定進行一番檢證，方式是回溯到當時所實際建造、如同紀念碑般的建築物。儘管我使用的是大型相機，拍攝出來的影像卻是全然模糊，因為我將相機焦點設在比無限大

還要遠的地方，透過相機的設定，勉強使影像模糊。這樣說吧，我想要窺視這世界不應存在、比無限還要遙遠好幾倍的場所，卻被模糊給吞噬了。

建築師著手設計新建築時，腦中首先浮現建築應有的理想姿態，然後逐步形成計畫、繪製設計圖。但一旦開始施工，便如同日本的政治基金規制法般，逐漸遠離最初的理想。最後成形的建築物，便是理想和現實妥協的結果。建築師可以抵抗現實到何種程度，就能證明自己是何等一流的建築師。換言之，建築物是建築的墳墓，而我，面對這些建築的墳墓，將攝影焦點對在無限遠，拍下陰魂不散的建築魂魄。之後，我在芝加哥現代美術館，替這些建築冤魂舉辦了攝影展。

回到原本的話題。我想起另一篇印第安人購買土地的故事，是在國中國文教科書上讀到的，題目是「人究竟需要多少土地」。

一名男子向印第安人購買土地。男子和酋長站在土丘上，放眼望去是無際的大地。

酋長說：「你在太陽升起時出發，日落時回來，用自己的雙腳，在所到之處打下三根木椿作為記號，四邊圍下的土地就是你的。但如果日落前你沒回來，我會沒收所有金錢。」

次日清晨，男子在酋長的目送下，和太陽一起從地平線出發。正午前，男子打下第一根木椿，然後拐了直角，繼續向前。當打下第二根木椿時，他擁有了最適合耕作的

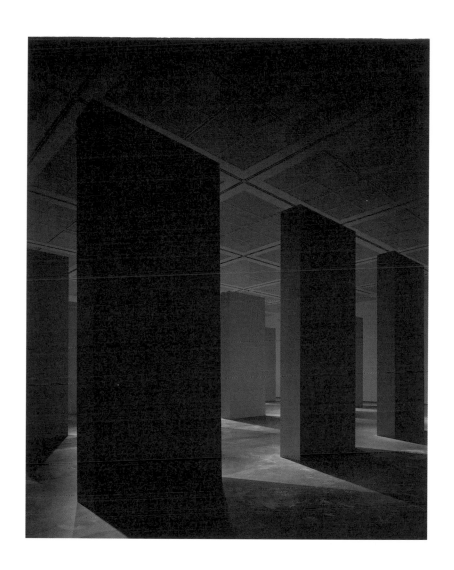

芝加哥美術館「杉本博司展」。2003年

溼地。男子繼續加大步伐，往溼地的另一頭走去，最後精疲力盡地打下第三根木樁，如此一來，他擁有了最棒的放牧草原。男子不斷不斷加速，要從草原繞回土丘，這時夕陽已西斜，男子焦急奔跑起來，在到達土丘之前看到夕陽已沉入一半，不過土丘上的酋長卻用寬大的手招喚著他──對了，土丘上還可以看到整個太陽呢，男子興奮地用盡最後力氣，爬上土丘。「終於趕上了」，男子心想，「終於獲得土地了」。男子沉浸在擁有土地的幸福感中，疲憊而死。憐憫男子的酋長，親手將男子埋葬在他所得到的土地上。

最終，男子所需要的，不過就是埋葬自己身軀的土地罷了。

鴨長明只需要方丈。世界的資本只需要一平方英哩的曼哈頓島。向印第安人購買土地的男子，最後只要一塊適合自己的墓地。

究竟，我們需要多大的土地呢？

愛的起源

Q：這張照片，和維梅爾的畫作《音樂課》一模
　　一樣呢。

A：是的，維梅爾所畫的就是這個場景。

Q：但是當時，應該還沒有攝影吧。

A：已經有名為暗箱的機械。

Q：那是什麼呢？

A：我稱之為複寫機，畫家沿著鏡頭捕捉到的影
　　像輪廓描繪，是將實景轉化為繪畫的工具。

Q：那這張照片所拍攝的是？

A：把繪畫再一次轉化為現實的作品。

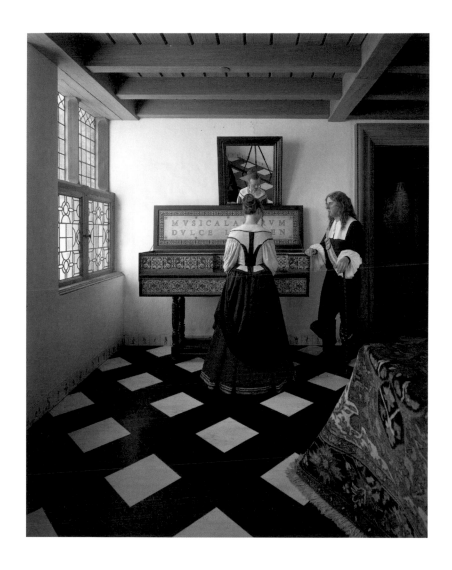

音樂課 · 1999
The Music Lesson · 1999

面向古樂器維吉諾琴的年輕女子,以及在一旁指導的音樂教師。
從鏡中反射的女子臉龐中看到女子的視線穿越鍵盤,望向男子的腰部。
而維吉諾琴的琴蓋上,以拉丁文寫著「音樂是歡樂的伴侶,悲傷的良藥」。
由這段文字,可以察覺兩人間即將萌發的情愫。
以及最後,那個悲傷的結局。

一九七二年，在當地馬賽族稱為「紅色百合」的非洲草原上，有奇妙的足跡化石出土。考古學家、人類學家、地質學家、古生物學家做了詳細調查後，大致歸結以下結論。

約三百五十萬年前，附近的活火山爆發，火山灰覆蓋了大部分區域。等火山灰鋪沒大地，天降大雨，地面一片泥濘，各式各樣的生物走過後留下了各種足跡。因火山灰含有和水泥類似的碳酸岩成分，所以足跡逐漸風乾硬化。當活火山再次爆發，這些足跡就被火山灰掩埋起來。

三百五十萬年後，一位女性考古學家瑪麗‧李奇發現這些足跡。歷史的大發現往往出於偶然，有如上天開的一場玩笑。李奇的考古隊已經花費八個月時間挖掘，發現了牙齒和顎骨，經推斷為類人猿。那天，辛苦的工作告一段落，考古隊正要放鬆心情時，隊員安德烈惡作劇地拿起地上乾掉的大象糞便往同伴身上扔去，同伴也予以反擊，拾起糞便襲擊。安德烈雖然未被擊中，但在閃躲時跌倒在地，臉往地面趴去，於是看見了這些足跡。化石其實就在考古隊每天經過的地方，卻沒有人注意到。

仔細分析這些化石，除了犀牛、大象、羚羊外，還發現已經絕種的幾內亞鳥、爪蹄獸、馬的祖先三趾馬。然後在其中也發現了正向北走的足跡，經推斷為已經能用兩腳直立步行的類人猿。共有五十四步。

有趣的是，這兩隻動物，或說兩個人，總之，是一對男女的足跡。女方的足跡要比男方來的小，但是兩者的步幅是相同的，可推斷女方相當賣力地跟上男方的腳步。這對足跡，就和現在年輕情侶在海邊漫步相偎相依留下的足跡一模一樣。人類從還未完全脫離猿猴狀態時，就成雙成對，肩靠著肩，走著相同的步伐。

一九七四年，足跡發現後的兩年，衣索比亞的哈達爾地區發現了同時代類人猿的骨頭化石，身體約有四成保持良好。根據這些化石，可以清楚知道類人猿腦的大小、手腳長度等細節。

左頁照片出現的女性，可說是人類第一位名媛。發現她的考古學家為自己的偉大發現雀躍了一番，之後便想到必須為這位女性取個名字。那時正播放著披頭四的名曲「天空中的露西」，因此命名為「露西」。

男和女，是思春期之後困惑著人類大半生的性別。性別到底是如何開始的呢？世界各地的古文明神話，說明了宇宙間要有兩性的理由。

巴比倫神話中，生命起源於水，由水的兩種不同狀態（阿普斯的淡水男性之神和提阿瑪特的鹽水女性之神）所孕生。兩種水融合，誕生了安努，一個既擁有感性也擁有理性的生命。巴比倫神話中也有胎兒漂浮於羊水中的圖像。

在印度奧義書的哲學中，想要逃離孤獨的神將身體剖成兩半，成為男性和女性，人類由此誕生。

希臘神話又是如何呢？根據柏拉圖《饗宴篇》，人類最初為兩性具有，人的形體是以背相連的球狀，具有兩張臉孔、四雙手足、一對性器官。兩性經過滾動翻轉便可交合，這樣肆無忌憚的行為觸怒了宙斯，因而將人類一分為二，然後委託阿波羅將這切開來的男女形狀稍加修飾，成為今日人類的樣貌。從那時起，變成半身的人類便背負著尋找令一半的命運。

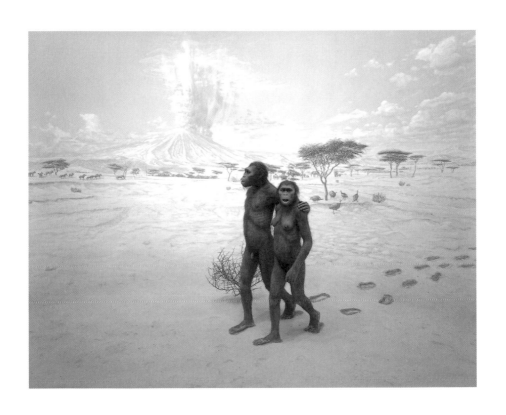

最早的人類伴侶・1994・出自透視畫館系列
Earliest Human Relatives・1994・from the series of Diorama

左頁照片拍攝的是地球生命誕生後不久的泥盆紀海底景觀再現，是在有性生殖活躍之前那和平但也無趣的時代。

中學時的生物課讓我知道許多令人訝異的事實，例如介紹哺乳類生態的章節中，有一張配有插圖的哺乳類發情時間一覽表，從第一格的老鼠、貓、斑馬開始，一一記載各動物發情的月份。雖然春天和秋天發情的動物看起來最多，但最後一格的人類，發情時間寫著一整年。

當時在我年少的身體和心靈中，某種曖昧不明的感覺正萌芽。我依稀感覺到，那種感覺正和格子裡所寫的一整年有關。我記得，當我明白這種曖昧感將會永無止境地持續下去時，我一邊感到喜悅，一邊感到厭惡。不過，發情期的恆常化的確提供人類更多傳宗接代的機會。

三十一頁的照片是四萬年前尼安德塔人生活的再現。當時，人類懂得使用火和道具，智慧已經開啟。男性把石器削作銳芽，女性也用石器縫製皮衣。女性因為如照片中用牙齒咬著皮工作，所以挖掘出的女性尼安德塔人，前齒多有擦痕。右邊的女性應為婆婆，她發號施令，把工作都交給媳婦。現代社會也是如此。

當人類因習得狩獵技術而穿起毛皮，就是時尚的開端。即使到了現在，時尚界中毛皮的地位依舊很高。毛皮具有良好方便的保暖功能，人類得到毛皮後，身上的體毛便

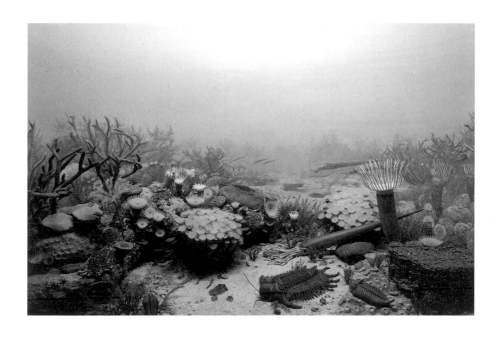

泥盆紀・1992・出自透視畫館系列
Devonian Period・1992・from the series of Diorama

逐漸稀少，最後獲得超越季節的保暖能力。這不就是造成人類發情日常化的主要原因嗎？

人類在懂得使用火和道具的前後期間發展出埋葬的習慣。埋葬的行為是和時間意識的產生息息相關。黑猩猩母親在小孩死去後會抱著孩子兩天，但第三天起就漠不關心，棄之不顧。這是因為黑猩猩無法將死亡意識化的緣故。

但人類並非如此。當同甘共苦、一起生活的至親從世上消失，心中會留下強烈的空虛感。因此人類埋葬死者，並為死者立下墓碑作為標記，每次看到標記時，對往生者的記憶便會甦醒。對於他此刻已不在的「現在」，和他仍活在世上的時光，這兩者的差別，人類不知為何就是有意識去理解。時間的意識和記憶連結起來，人類也因此知曉因果。

過去發生之事和現存之事的關係。人類的誕生和死亡，各種事件發生的順序，就是有因必有果的意識。青蛙鳴叫之後天降甘霖，雷鳴閃電後往往出現森林大火，鯰魚躍出水面則是地震的預兆。人類因為擁有時間意識，所以有餘力去理解萬物的因果，進而發現這種時間意識也可以應用在未來。

現在播種的話，秋天就能收成；現在撒網的話，明天就有漁獲。人類逐漸演變，開始思考現在還看不到的未來，為了應該會發生的未來決定現在要做的事情。不久之

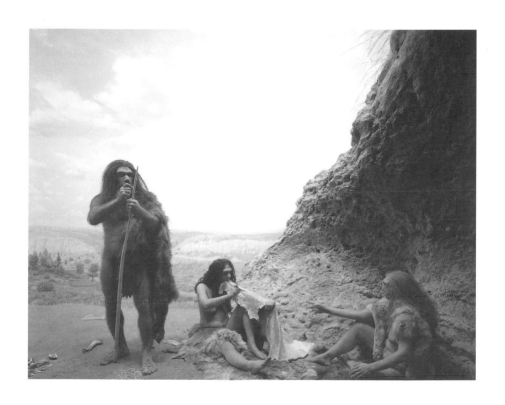

尼安德塔人・1994・出自透視畫館系列
Neanderthal・1994・from the series of Diorama

後，現代文明就揭幕了。

左頁的照片是被稱為歐洲人祖先的克魯麥農人在一萬五千年前模樣的再現。毛皮的風格已經更加洗練，甚至使用十七噸長毛象的骨頭蓋起了類似法蘭克・蓋瑞－的建築。

在這座烏克蘭的遺跡中，還挖掘到用骨頭削製、開洞穿線的骨針。我幻想著，深夜的長毛象骨住屋中，一個妻子坐在火把邊為丈夫縫製衣物的背影。

行筆至此，我還是無法定義愛的起源。但，現在的人類將愛情化作歲時節令在經營，那樣的愛，注定存有期限。

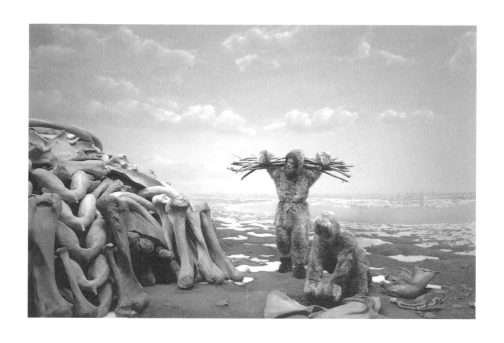

克魯麥農人 · 1994 · 出自透視畫館系列
Cro-Magnon · 1994 · from the series of Diorama

地靈的遺囑

Q：日本的瀑布和外國的瀑布有什麼不同？

A：最大的不同是，日本的瀑布立著對自殺者的勸告。

Q：請問寫著什麼？

A：最多的是「請再思考一次，您父母會何等悲傷」。

Q：還有其他的嗎？

A：其次是「您這樣會麻煩所有人」。

　　這兩種說法，對日本人而言是最有效的。

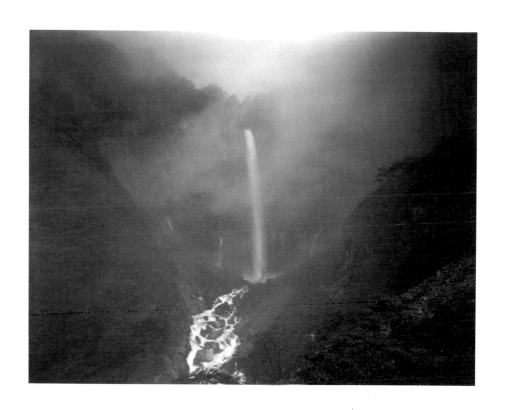

《華嚴的瀑布》·1997

一九七七年，我回到久違的日本，因為申請的美國居留權已通過，但是部分文件必須回東京的美國大使館領取。我並不打算放棄日本國籍，不過在法律上已經沒有回去的必要。一直以來日本對我而言就像是空氣與水一般的自然存在，一想到要與它正式告別，心中突然有種難分難捨的特殊情感。旅居海外的六年中，我深深了解在多樣的地球環境裡，日本的自然是非常特別的存在。當時我剛搬到紐約，定居紐約前也曾在加州人工沙漠的綠洲城市度過幾年光陰。更早之前，我還有一段居無定所的流浪歲月，從橫濱坐船到納霍德卡[1]，再乘坐舊滿州鐵路前往莫斯科。往火車窗外望去，說是荒地也好，荒野也罷，我依然記得我對礦烈的自然是何等驚訝：人類可以居住在這樣

地霊の果て

的地方嗎？為了這樣的土地，人類有必要啟動戰爭嗎？

德國的森林則有幽暗陰沉之感。原始歐洲其實就是一片陰暗巨大的森林。古代日耳曼民族遷徙時，在森林中闢設了一些據點，這些據點逐漸演變為村落，接著發展成中世紀都市。也就是說，都市的發展把森林切了開來。在過去，森林中住著精靈，白雪公主和七矮人的故事就是歐洲森林神話的原型。即使現在，在德國中產家庭的院子中還可以看到淘氣的小矮人肖像。當我向我德國藝術家朋友請教這件事時，他露出「不要問我」的表情，只說是德國前近代遺留下來的風俗。我的天性是越得不到答案，越想追根究柢。歐洲的河流也與日本差異甚大，水量固定，大船可溯流而上，深入內陸，是天然的運河。

經過一千五百多年的發展，歐洲大陸的陰暗森林多已被砍光，現在除了阿爾卑斯山的高峰外，其他都已變成牧地、耕地或城市。日本列島又如何呢？在急速現代化的日本，所有平原都已開發殆盡，但是從高空俯瞰，日本國土還有三分之二被深綠色所覆蓋，很多地方的綠色甚至逼近海岸。這主要是因為日本高山都太過險峻，不適合人類居住，而險峻高山流下的湍急河水，瞬間穿過狹窄的平原，注入海洋，一旦連續降雨，河水就變為濁流，淹沒堤防，放晴後就出現美麗的沖積河岸。日本的綠是由各式各樣多變的植物所構成，從東邊到北邊是櫸木林和橡木林，從西邊到南邊是照葉樹林

帶，在地表上，很少見到如此豐富、特殊的自然。

停留日本的短暫期間，我參觀了日本各地的瀑布。當時我正在實驗如何將「水」作品化。我成為半個外國人後，回到祖國第一個要去的地方就是日光。我搭乘升降梯抵達華嚴瀑布的展望台。狹小的平台擠滿畢業旅行的學生，瀑布被濃霧包圍，只聽到雷響般的瀑布聲迴盪山谷。我往聲音傳來的方向架起相機、裝好底片，不到片刻，意想不到的事情發生了：濃霧瞬間消退，瀑布就呈現在我眼前，我連調整構圖的時間都沒有，只能急忙按下快門。數秒之後，瀑布又再度消失在濃霧中，再也沒有出現。一瞬間，我感到周遭畢業旅行學生的喧囂隨著濃霧一齊消散，我看到瀑布的原貌——神山的男體山[2]爆發，灼熱的熔岩掩埋山谷，成為湖泊，湖泊溢出的水往下流落，變成了瀑布。我想，瀑布就是地靈的傑作，生命從自然中湧出，然後又回歸於自然。

一九○三年，一名美少年躍入這座瀑布自殺。藤村操[3]，十六歲，一高[4]的學生。在當時引起社會注目，因為這是日本第一個形而上學的自殺，並且在年輕學子間引起巨大迴響。當年共有十一人跳入瀑布而亡，若包括自殺未遂者，四年間共有一百八十五名年輕人企圖自殺。藤村在躍入瀑布之前，削了一支瀑布邊的木頭，寫下知名的「巖頭之感」。

悠悠哉天壤

遙遙哉古今

小小五尺之軀欲丈量世界之廣大

赫瑞修之哲學,又值多少評價?

萬物真相,一言以蔽之

曰「不可解」

此不解之恨煩悶我心,終決一死

既立巖頭,心中不安遁去

始知,世上最大之悲觀,最大之樂觀,實為一致

人在年少之時,自然總會為人生問題所苦,相較之下,今日及時行樂的風氣反而有問題。在「巖頭之感」中可以讀到,明治時期接受西方教育的藤村操在接觸尼采、叔本華的西洋哲學後深感苦悶,決心一死。但一到赴死的階段,藤村忽然又變回日本人,選擇在神所居住的華嚴瀑布投身。最大的悲觀和最大的樂觀相通的場所,就是這座瀑布。藤村投向日本的地靈,進入永劫回歸。

日本的繩紋時代介於舊石器時代和彌生時代之間,前後持續了萬年以上。世上沒有

任何地方像日本歷經如此漫長的狩獵採集生活。理由非常簡單，就是大自然給予日本的豐富恩賜：多樣森林、結實纍纍的樹木、取之不竭的海邊魚貝。就生活環境而言，這幾乎是過度保護了。反觀世界四大文明發祥地，環境大多是嚴苛的。埃及和美索不達米亞文明源於沙漠河流和綠洲，為了生存，人類不得不舟車共濟，尋求各種方法生存下去，所以必須發明文字，必須發展出灌溉系統。這些文明誕生自人和自然的生死搏鬥，因此，自然是人類要以智慧去克服的東西。但是在日本，自然並不需要如此克服，而是應當敬畏、崇拜、祭祀的對象。

開創日本考古學的人物，是一八七七年赴日的美國人愛德華‧摩斯。愛德華‧摩斯是動物學家，當時他自費赴日，目的是為了研究類似二枚貝的腕足類。腕足類中的三味線貝、酸漿貝被稱為「活化石」，據說六億年來形態幾乎沒有改變。熱衷研究的摩斯一聽說日本海岸棲息著多種腕足類，立刻按捺不住來到日本考察。六月十九日是摩斯的幸運日，當時日本還是嚴格管制外國人活動的時代，摩斯為了研究之便，約了文部省顧問大衛‧莫瑞會面。摩斯在乘車從橫濱前往新橋途中看到因鐵路工程而外露的石層，就是這樣偶然的機會，他發現了大森貝塚。當日和莫瑞一同出席的東京大學教授外山正一還這樣偶然邀請摩斯擔任東京大學法理文學部生物學科動物學教授，這對摩斯真是求之不得的機會，因為如此一來，他就有足夠的資金和人力進行考古了。我研讀摩斯

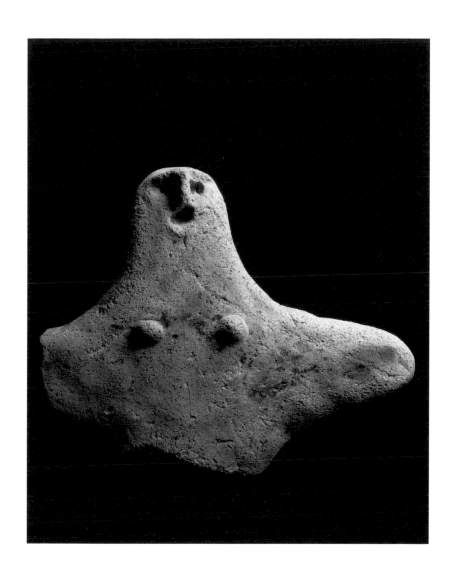

十字型泥偶
像高14.5公分　繩文時代中期

的研究著作《大森貝塚》（一八七九）時，為他精緻的研究方法感到驚嘆。摩斯為每一件發掘出土的繩文土器、骨針繪製了美麗的素描，並收錄在書籍中。前頁所刊載的照片，就是繩文時代中期的泥偶，年代略早於大森貝塚。究竟為何要製作這樣的泥偶呢？至今仍眾說紛紜。不過我為這具泥偶取名為「吶喊的女人」，因為我感覺這泥偶似乎與薩滿教有關，表現的是與自然界通靈時的模樣。我們所居住的土地都有地靈，為了祭祀地靈，當時想必舉行過各種儀式、祭典吧。但究竟是怎樣的儀式和祭典呢？我們只能從泥偶的表情推測了。

繩文後時代更迭，來到鎌倉時代和南北朝，我得到一件和泥偶一樣可以作為證據的古面具。我推測，這古面具的年代是觀阿彌、世阿彌父子[6]集能樂之大成以前，也就是能樂還被稱為田樂和猿樂的時期。彷彿可以聽到它從地底傳來隆隆作響的呻吟。

時代繼續更迭，走到現代的東京。這十年來，我的事務所設在銀座一丁目一棟大樓的九樓。銀座一帶是江戶時期根據都市計畫開發的土地。在那之前的太田道灌時代，從銀座到東京車站都是沙洲，文字通八重洲口附近則有水波拍岸，非常愜意。之後沙洲被掩埋，建造了如威尼斯般的運河網。從江戶中期的地圖可以看到水從大川引入，

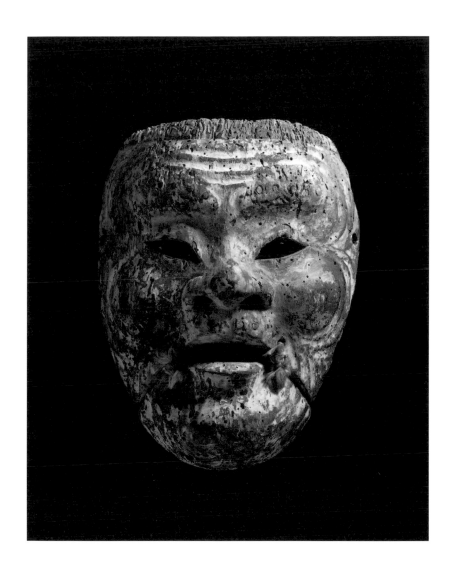

古面具「父尉」
長16.5公分　鎌倉時代

透過運河，自江戶城的外城起自由穿梭於神樂坂、神田、淺草、數寄屋橋到江戶灣。

文化文政時期，日本橋至銀座一帶的商店櫛比鱗次，作為商業都市的江戶大為繁華，當時每戶商家都設有神壇，店家附近也必定有奉祀地靈的稻荷神社。即便歷經了大地震或大空襲，人們還是會重新興建神社以維護此傳統。祭祀地靈之習起了大幅改變，社前供奉神木、清掃祭拜。數年前的某日，大樓入口張貼了法院的公文，宣告大樓將由銀行托管，從此神社再也無人祭拜。最近，大樓旁又新蓋了一棟新大樓，到了夜晚，神社靜靜佇立在喧鬧城市的紅色霓虹燈下。近來又聽說大樓被外資房地產公司買下。

是在經濟高度成長及之後泡沫經濟破滅的時期，因為世代在此營生的商家出售了土地，即使留下土地，也將平房改建為大樓，地靈的神社被迫遷移到大樓屋頂。我事務所對面的大樓便是如此。數年前大樓的主人，就稱他為地主吧，每天在屋頂的地靈神

回到紐約後不久，東京事務所聯絡我，說神社住持帶著幾名公司員工到神社前祭拜。一直認為不久之後神社將遭遺棄的我，為自己寫下這段文章感到羞愧。但是過了一個星期，東京事務所又急忙打電話過來，「糟糕，現在他們要把神社拆了。」一天之內，屋頂上的神社不復存在。

地靈大概已經預知這一天的到來，然後託我動筆，寫下祂的遺囑。

《地靈的遺囑》

能　時間的樣式

Q：對您而言，能是什麼？

A：時間的流動化。

Q：意思是？

A：時間是單向地從過去到未來，但是能的時間
　　卻是自由來去。

Q：就是時光機器呢。

A：夢是能劇乘坐的工具。
　　所以被稱為夢幻能。

奧地利布雷根茲美術館特別設置的能舞台，以自己的作品《松林圖》為鏡板。
能劇「屋島」便是在此舞台上公演。2001年

能 時間の様式

我，從使用名為「攝影」的裝置以來，一直想去呈現的東西，就是人類遠古的記憶。那既是個人的記憶，一個文明的記憶，也是人類全體的記憶。我沿著時間回溯，想喚起我們到底來自何處、我們究竟如何誕生的思考。

至於我個人的記憶，我有一種黑暗、長時間處於朦朧之中的混沌記憶。在那裡，有一條如細線般的東西延伸開來，手拉著線走去，就被牽引到深海的黑暗當中。但我深信，線的另一端遠遠連接著一個遙遠、未知的地方。我們眼前的這一端是「現在」，線悄悄的綿延，那另一端的「記憶」，就逐漸離我們遠去。

海的記憶。我非常確信我擁有的記憶，就是海的記憶。晴空萬里，銳利的水平線，從無限遠的那一方拍打過來的海浪。當我看到這幅景象時，感覺在自己的童稚之心中，有什麼東西從久遠的夢境甦醒過來。我看了看自己的手和腳，然後意識到我在俯瞰自己，我化為這風景的一部分，而我的人生就從此刻開始了。

那之後的四十年，在一個邊探尋著海景的記憶，邊在北義大利海岸旅行的日子裡，我與某座小村莊的墓地相遇了。在小丘上面朝海洋的古老公墓中，每塊墓碑上都刻有墓誌銘，還有埋身於此的亡者肖像照片，鑲嵌在蛋形的玻璃之中。有些照片因光陰而起了銀化現象，從某個角度看去就像一層薄薄的影子。有些臉孔則因水滲入而溶化，僅僅能看出是人的臉，反而留下深刻印象。根據墓誌銘，這裡埋葬的人都在十九世紀出生、二十世紀初過世，不只有年邁過世的老者，也有人年紀輕輕便死去，夭折的可愛小孩也不少。我一邊看著這些肖像照片，一邊陷入奇妙的錯覺：這些墓碑原本是不是只嵌著蛋形玻璃呢？亡者的靈魂在時間的陪伴下，徐徐爬上玻璃，在玻璃中浮現出他們的銀色蛋形肖像，然後對著素昧平生的我，開口傾訴了些什麼。我在村莊停留三天，每天都來到這片墓地，不知為何，我覺得他們的肖像一天比一天還要深濃。

所謂的攝影裝置，是由一對雄型和雌型機械所構成塑造形體的裝置。在活生生的人臉上直接鑄模，再從鑄模製作出一模一樣的面具，但是要達到完全相同的境界還有一點距離。隨著時間流逝，面具漸漸背叛活生生的面孔，因為面具不會變老，但是臉卻會像美少年格雷的畫像般逐漸老朽，在死亡之後只有面具留存下來。如同秋蟬在脫離地底的那一刻奮力脫殼、展翅飛翔，人的靈魂也將褪下軀體、留下照片，往自由啟程飛去，這就是死亡。日本自古以來稱此為成佛。

我和面具最初的相遇，是高中時參觀東京國立博物館舉辦的圖唐卡門展。我在大排長龍後終於來到面具前。黃金的面具光輝燦爛，散發出國王的威嚴，面具刻畫著英年早逝的國王面孔，深濃的眼影暈染著，頭戴毒蛇王冠，栩栩如生地散發光彩。展覽圖錄中刊載著一張國王木乃伊繃帶剝開的照片。我向來認為攝影就是活生生的真實，故眼前的照片讓我大吃一驚，因為那不是亡者生前的姿態，而是把死亡本身活生生的姿態拍攝下來，一個綿互三千三百年的活生生的死。相對的，死者生前的姿態被留在黃金面具上。我彷彿跌進面具和攝影之間的時間裂縫，至今依然記得那無法言述的顫慄。圖錄記載著木乃伊挖掘的始末。卡爾納馮伯爵是木乃伊的第一個發現者，也全面贊助挖掘經費。發現木乃伊後數個月，他在開羅遭蚊子叮咬，引發急性化膿而死。圖

北義大利公墓墓碑上的肖像照

錄表示，伯爵的死因，既非黃熱病的死也非瘧疾，相當離奇。往後的數年間，和挖掘相關的人士紛紛莫名死於意外。我也在這個故事中了解到「業障」這個佛教用語的意義。

能劇是由簡單的要素所構成，旅行的僧侶、橋樑以及夢境。旅行的僧侶因為度過橋樑而從世間的時間束縛中解放，進入某種難以解釋的世界。僧侶在那個世界想念土地過去的種種，這時不知何處出現了一個人，詳述昔日的故事。僧侶感到不可思議，問起對方的名字，此人卻留下難解話語，之後便憑空消失。當深夜降臨，僧侶在睡夢中再次見到方才之人，他告訴僧侶，其實他就是那悲劇故事主角的亡靈，他被留在人間，因修行不足，為無法成佛而苦。亡靈同時也開始舞蹈起來。僧侶為亡靈禱告後，天空破曉，亡靈也默默消失了。這是十五世紀世阿彌這位天才劇作家所創造出來的演劇形式。在能的物語中登場的主角都是歷史名人，例如源氏物語、平家物語、伊勢物語。這些人物都是日本人全體共有的遠古記憶。這個記憶以夢幻能的形式反覆萌生出共同幻想的劇的空間，這當中又有幾種不同的時間交錯，首先有觀眾看著舞台的時間、僧侶在舞台上旅行的中世紀時間，還有從中世紀往回溯數千年的亡靈時間。這三種時間在同一個空間中同時進行。

能面是為了在同一空間中自由來去不同時間的裝置。能劇的演出分為前半和後半。

在前半中，悲劇主角化身各種面貌，戴著面具出場，有些是年邁的漁師，有些則是年輕的村莊少女。到了後半，主角的亡靈換上他生前面孔的面具，可說經過兩次變身。亡靈有時是戰敗的武將，或者是戀情未果而瘋狂的女鬼。在這裡，老人變成了年輕武者，妙齡少女變成了女鬼，舞台上的時間在瞬間轉換，到達劇情的頂點。

能的主角（稱為仕手）在走過橋樑登場之前，會待在名為「鏡之間」的房間。這個空間不只是單純的後台，也可視為神聖儀式的空間。演員透過戴上面具的過程，讓劇中人物的靈魂經由鏡子和面具附在仕手身上。所以鏡之間是為了儀式而生的空間。反之，死者的靈魂也透過面具移轉到仕手此世暫時的身軀上。

根據世阿彌所留下名為《花傳書》的文字，能的起源是日本古代神話的天鈿女命舞。名為天照大神－的太陽神躲藏在岩室時，為了引出大神，跳出此舞。而古希臘時代同樣載著面具演出的希臘悲劇，則據說是為了歌讚酒神戴奧尼索斯所辦的祭典，但是古希臘悲劇中斷千年以上，現在已經很難窺探當時的真貌。日本在文字出現以前，有人專職以記憶來保存史事，名為語部。古代神話透過語部口述而保留下來，在中世紀

由世阿彌將之化為能劇，至今仍流傳不絕，幾乎可稱為奇蹟了。

雖然現在才想到，但卡爾納馮伯爵的靈魂是否也成佛了呢？儘管根據基督教的說法，伯爵的靈魂應該前往天堂或地獄，但是卡爾納馮伯爵喚醒的圖唐卡門是人類在基督教成立之前的古老記憶，屬於普世的薩滿教或泛靈論，也因此伯爵總被認為是受到咒殺。當圖唐卡門的靈魂從繃帶中解放出來時，他一定就如能劇仕手般對著卡爾納馮伯爵泣訴著，不要將我喚醒，不要將我喚醒。

花落無法恢復，鏡破無法重圓

雖安執瞋恚

我身受苦受難

也只能回歸鬼神境界

修羅地之滔滔白浪，此業因也

我將這段「屋島」能劇的台詞默記心中，哪一天將到英格蘭造訪卡爾納馮伯爵的安息之墓。

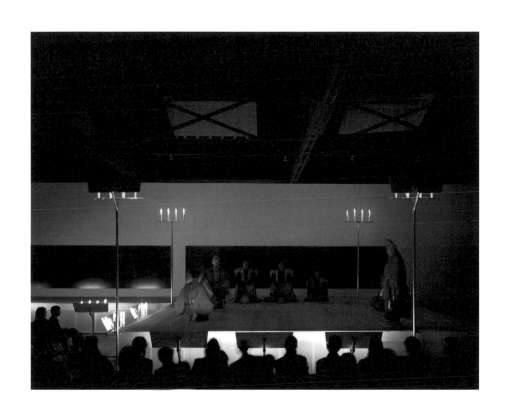

蠟燭能於紐約迪亞藝術中心公演之場景・2001年

再建護王神社

APPROPRIATE PROPORTION

Q：被認為是攝影家的您，為什麼會去建設神社？

A：雖被稱為攝影家，但我一直在處理水、空氣，還有光線。建築也是類似的藝術。

Q：請問Appropriate proportion，該如何翻譯？

A：神居住在特殊場域裡，而那些場域存在著特殊的比例。

Q：是指建築上的比例嗎，比如說樑和柱？

A：比例指的是場域的模樣。

Q：那Appropriate，是適切之意吧？

A：感到空間適切時，日本人會用「辨明」來形容。

Q：所以就是，場域辨明，自然就會產生清楚的模樣？

A：是的，一種凜然的空氣。

從護王神社拜殿瞻望神域

我計畫全面改建護王神社，作為「直島家計畫」（參見六十七頁）的第四件作品。護王神社神域的起源始於足利時代，江戶初期的領主高原氏曾加以整修，明治初期遭祝融後一度重建，但當時，本殿棟禮¹的文字仍清楚可讀。之後又歷經百年以上歲月，缺乏大規模整頓的神社幾乎完全崩壞，為此，神像被遷移到別宮，新的神社本殿也開始準備重建。此時，再建護王神戶的計畫被納入「直島家計畫」，指定由當代藝術家的我來設計。

我再建護王神社的設計方針為：丟棄既存樣式，回溯到古代神殿的樣式，重新設計。鐮倉時代初期，首次造訪伊勢神宮的西行²留下一首短歌。

「奧妙雖不解　惶恐淚潸然」

在西行的時代，萬物的起源已消失在遙遠的民族記憶中，人類無從了解世界初始的

奧祕，但在神社建築的氛圍中，卻存在著能夠觸動日本人心弦的某種東西。西行的心也感應到這種無法言喻的感覺，即體驗到具有特殊「質」的「場域」，也就是所謂神域，所擁有的特殊力量。

和神域觀念比較起來，為神居住的場域建造具體的建築空間，發源得相當晚，直至六世紀佛教建築技法傳入後才開始。也因此，日本至今仍有神社不具本殿建築。

在奈良的大神神社，三輪山即為神體，設置拜殿只是方便人們參拜。浮在玄界灘的沖島，島本身就是神體，拜殿則遙遙設在九州本土，讓人們從九州遙祭。這種神殿建築出現之前的信仰形態，從繩文時代延續很長一段時間到彌生時代，甚至和古墳時代孕育出的原始泛靈論相通。當時神被認為無所不在，祂降臨在神木、岩石或是山上，因此人類在這些具有特殊能量的場域中灑掃清潔、界定結界、精進潔齋，等待神明來訪。我再建護王神社的設計，就從神明降臨的巨岩磐座3開始。

直島幸運地浮在瀨戶內海，附近盡是從中世紀以降便聲名遠播的切石場，例如小豆島和犬島曾經切出大阪城用的石垣，至今仍是巨石生產地。古戰場附近的屋島牟禮同樣也生產美麗巨石。當我們參訪岡山市郊的萬成山時，眼睛所見也全是從切石場中露出來的大塊石頭。這些巨石是地層的自然岩盤，非由人類加工而成，重達二十四噸，

所以長期被置放在此。瞬間，我被巨石所征服。巨石釋放出強烈磁力，讓我完全聽命於它，遵循它的意志。

這讓我想起英年早逝的友人三木富雄所說的一段話：「不是我選擇了耳朵，而是耳朵選擇了我。」三木是以耳朵為主題的雕刻家，風靡當時。

仁德天皇是護王神社祭祀的神明，其陵寢也是世上最大的前方後圓墳。我一直對仁德天皇的時代抱持疑問和好奇。那是日本史上一個特別的時代，時間是八世紀，當時已編纂出《古事記》和《日本書紀》，算是日本歷史由口傳神話轉變為書寫筆錄之際。同時間，以往的興建古墳之風可說是驟然停止。然後是伊勢神宮的神域落成，接著，天武天皇元年（西元六七二年），朝廷初次設置了內宮和外宮的彌宜。短時間的巨大變化啟發我各種想像，最後我歸結出一個建築上的假設，就是也許歷史上有段神社本殿和古墳並存的時期。

我認為神降臨的磐座和製作古墳的巨石之間一定有某種關連。在原始泛神論的信仰中，人類不是深信山中洞穴和神木樹根所造成的深邃空間都有靈力嗎？這種關係也可在天岩戶神話5中窺見。而人類也以人力製造出這種深邃空間，即古墳。因此我認為，應該將聯繫黃泉之國的空間以及聯繫太陽神的天上神殿連結起來，而連結用的物質必

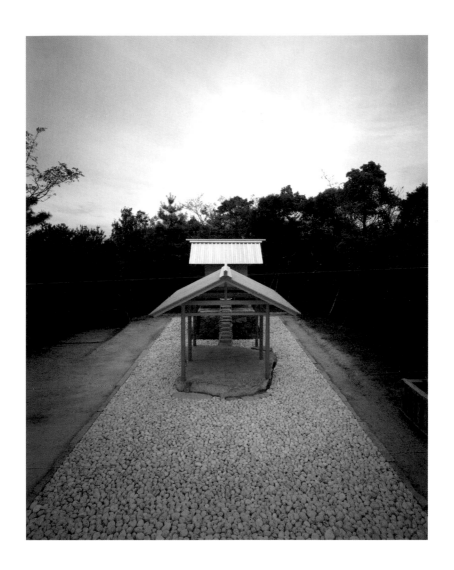

從神域正面望去的拜殿和本殿

須是一種既古且新的素材，這種素材必定能讓光穿透，也能化為人類所膜拜的對象。

反覆思考時，我想到古墳中陪葬的玉，或是琢磨過的水晶。繼續尋找的結果，我決定使用比空氣還透明的光學玻璃。如此，神殿的設計成形了。

神殿的設計由四個部分組成，即本殿和拜殿、神降臨的磐座和穿透的石室、連結地下與地上的光學玻璃階梯，以及為了進入石室而在山腹中挖鑿出的細長隧道。

現代的土木技術可以快速且便宜地建造所有大型建築物，但是那樣真的具有美感嗎？我經常抱持質疑。護王神社的建設工程大多仰賴人類的手工，石室建築甚至連草圖都不需要了，因為根本無法描繪。日復一日，人類的雙手探索地層，脆弱的地層逐漸崩解開來，只留下堅硬的地層。工程初期，我們依照最初繪製的設計圖以矩型挖掘，數週之後，終於顯現垂直矩型空間的雛形，但是夜晚下起久違的細雨，隔天早晨，挖出的石室牆壁全崩壞了，卻意外露出更多美麗的地層。從那時起，我就放棄使用建築圖了。

確定基本設計和開工日期後，我開始設想竣工的日子。竣工之日也是從臨時拜殿迎接神體的日子，迎神儀式將祕密舉行，四周燈火全熄，由神官在漆黑深夜裡執行。為

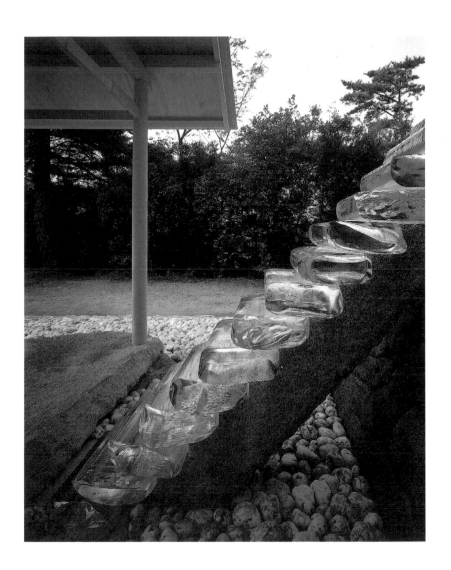

光學玻璃階梯的側面

了這個特別的日子，我計畫在神面前上演一齣奉納能劇。我選了直島上可隔海眺望源平戰役古戰場的「屋島」。屋島是源平戰役的發端，造成武士勢力抬頭的保元之亂中，被後白河天皇打敗的崇德上皇便供奉於此。懷抱悲憤之情而死於流放地的崇德院，其陵墓即設於此山山麓。崇德院一直被視為恐怖的冤魂，因此我以鎮壓崇德院冤魂的念頭，奉納世阿彌的傑作「屋島」。

能劇「屋島」被稱為勝修羅。勝修羅的故事以戰場為舞台，講述戰敗者將心遺留在戰場而無法成佛，因而變成亡靈的故事。但在「屋島」中，武將義經儘管身為勝利者，卻也無法成佛而變為亡靈。「屋島」諷刺現實的戰爭世界中無論戰勝者或戰敗者都不能擺脫亡靈的命運，我認為非常適合安慰戰敗者崇德院的靈魂。

石室終於成形後，開始挖掘通往石室的隧道。當人們從黑暗的石室被引導走向外界時，眼前顯現的光景是整個計畫的重要表現之一。古老石室中，建築素材富有現代感的箱涵突然插入，開口處就像與瀬戶內海的眾多漂浮小島相連，從黑暗的隧道中望出，只有水平線將大氣和水面一分為二。參觀者通過混凝土的時光隧道來到古代石室參訪，之後再由同一隧道返回現代，在途中，眼前突然呈現這樣的海，銜接大海歷史之海，他們或許會想起，古代的人們也曾這樣望著這片海吧。

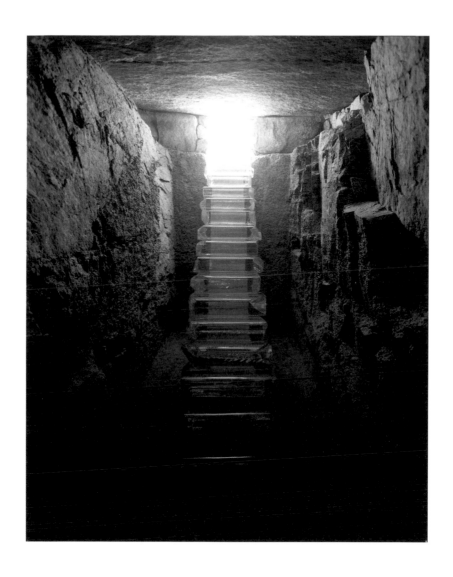

石室內部。光線透過光學玻璃的階梯射入。

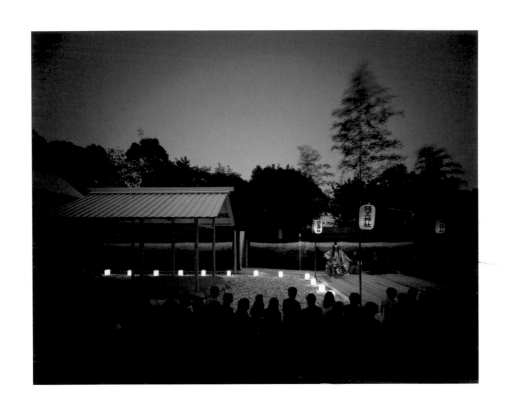

改建後的本殿，為了迎接神體而上演能劇「屋島」。

※家計畫

1997年,
在香川縣直島町展開的「Benesse Art Site直島」企劃,
素以收藏當代藝術聞名。
取用直島的歷史和環境,經美術館和當代藝術家共同創作,
試著讓當地保存的古老民家再生。
「護王神社」是此計畫的第四項目,
於2002年10月13日完成。
其他項目還包括「角屋」、「南寺」、「金座」。
參與的藝術家,皆以不同的建築物完成作品並發表。
只有「護王神社」,與其說是一件藝術品,
毋寧說是一個以維持原本神社功能為目標的改建計畫。
以此點而言,
「護王神社」和其他二件作品有著明顯不同的個性。

家計畫「護王神社」
建築面積 / 本殿4.52平方公尺,拜殿12.12平方公尺
延床面積 / 石室約9平方公尺,隧道約7平方公尺
高度 / 本殿5.57公尺,拜殿4.3公尺,
石室(最高天花板)約3.1公尺,隧道1.95公尺
構造規模 / 本殿、拜殿:木造平屋(乾葉、板葺),
石室:岩盤的一部為石造,隧道:PC造
設計 / 杉本博司
設計協力 / 木村 優
石‧玻璃加工、設置 / 吉本正人
施工‧管理 / 豐田郁美(鹿島建設)、
佐藤一隆(Naikai Archit)
大工 / 藤田 勇(藤堂)
「家計畫」構想‧企劃 / 秋元雄史(直島地中美術館)
製作年 / 2002年
所在地 / 香川縣香川郡直島町本村地區

京都的今貌

Q：這尊佛像是在哪間寺院裡？

A：這是供奉在京都妙法院三十三間堂中央的千手觀音坐像。
　　為鎌倉時代湛慶法師所製。

Q：但是感覺和三十三間堂實際看到的佛像，差異相當大。

A：那是因為鎌倉時期再建以後，又經過近世、近代重新塑
　　造，已移除莊嚴感之故。

Q：這麼說來，這裡所拍攝的，可說是鎌倉時代的佛像吧。

A：是的。這應該很接近後白河法皇、後鳥羽院所見到的佛像
　　型態，也就是說，這是鎌倉時代的照片。

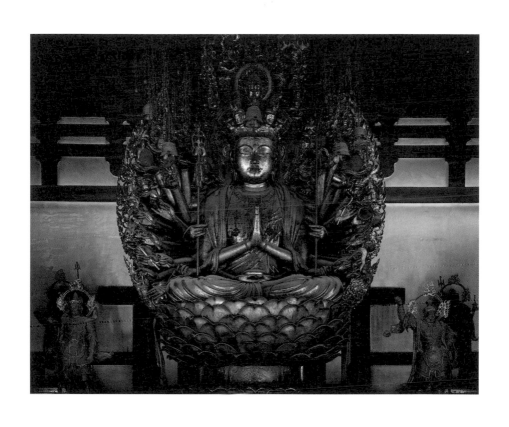

十一面千手千眼觀世音菩薩
像高335公分　鎌倉時代　國寶　三十三間堂

一解讀歷史，歷史的因果便像無邊無際的細網漫撒開來，最後彷彿被雲消霧散後的幻覺所籠罩。

有時，一些歷史洪流中微不足道之事，卻是特異的因果種子，在後世開枝散葉，是造成巨大影響的渺小事件。後白河天皇出生於平安時代末法之世，一生惶惶不安，終究讓宮中的小意外演變成爭鬥的起點。

歷代天皇中，就屬後白河天皇遭遇的時代變動最為劇烈。他處於從古代國家轉為中世紀國家的動盪中，身陷時代漩渦，無法親政。直到明治天皇和昭和天皇的時代，天皇制度才得以恢復。

雅仁親王，鳥羽天皇的皇子，於久壽二年（一一五五年）即位，成為後白河天皇。短短三年後的保元三年（一一五八年），後白河就禪位成為上皇，並於嘉慶元年（一一六九年）出家成為法皇，直至建久三年（一一九二年）六十六歲駕崩。後白河天皇歷經波瀾萬丈的人生，發生保元之亂、平治之亂、平家滅亡、鎌倉幕府成立等事件。要講述後白河天皇的即位，就必須從保元說起。保元之亂後，後白河天皇整肅兄長崇德院，將崇德院流放至讚岐。八年後，崇德院含恨而死，怨念變成了怨靈，糾纏後白河院天皇一生，而他的詛咒最終也在現實中實現。

崇德及後白河這兩位天皇的母親為待賢門院璋子，以美貌聞名。璋子是權大納言藤原公實之女，由後白河天皇的曾祖父白河法皇收為養女扶養長大。白河法皇之子堀河天皇英年早逝，之後，當堀河天皇之子，即白河法皇之孫鳥羽天皇滿十六歲時，白河法皇將璋子許配給他。但璋子既是白河法皇的養女，也是他的情人。當時他六十六歲，璋子十八歲。璋子在成為鳥羽天皇之妃後仍繼續和白河天皇私通，次年生下顯仁親王，也就是後來的崇德天皇。無論平安朝貴族間的性道德如何如《源氏物語》般自由開放，鳥羽天皇也難以接受這個事實。但他不能忤逆祖父，更何況白河法皇可是治理天下的國君。鳥羽天皇在知情的情況下和璋子生下孩子，也就是雅仁親王，日後的後白河天皇。對鳥羽天皇而言，崇德天皇既是繼子，也是父親的弟弟，自己的叔叔，

在這之中，世代出現逆轉，時間也逆行了。此一亂倫在白河法皇死後播下保元之亂的種子。詳細紀載保元之亂始末的《保元物語》中，對敗北而遭流放的崇德院如何在生時化作怨靈有生動的描述。崇德院遭到流放後，抄寫五部大乘經，從《華嚴經》開始，到《大集經》、《大品般若經》、《法華經》、《涅槃經》，以弔念戰死者亡靈。他花費數年時間抄寫，再將佛經呈送給後白河院，希望後白河院能供奉在京都仁和寺內。但後白河院認為這些佛經充滿崇德院的怨恨和詛咒，因而拒絕，將佛經送還。每日以反省之心虔誠抄寫卻遭到懷疑拒絕，憤恨難平的崇德院咬斷舌頭，以淌下的血在被送回的經卷上寫下詛咒。

「抄寫佛經，只為後世，無人珍惜。後世將為我敵。我願為日本之大魔緣，擾亂天下。取民為皇，取皇為民。」（《日本古典文學大系‧保元物語 平治物語》岩波書店）。之後，他將經卷沉落海底，從此不再修整頭髮及指甲，逐漸化身為魔王。

保元之亂至今已過八百餘年歲月，但不可思議的是，昔日的因果卻於今日降臨到我身上。前文提及，我受委託再建足利時代的護王神社，這是直島「家計畫」的作品之一。護王神社所在之山麓有條美麗的小河注入大海，標示崇德院御在所跡的石碑便面朝入海口而立。長寬二年（一一六四年），崇德院在讚岐的鼓之岡去世，但他在移居鼓之岡之前是被流放到直島。數年前，我埋首於神社再建計畫，從御在所跡往上走，來

到山頂鳥居神社的正面，一棵彎曲、美麗的松樹深深打動了我，我猶豫是否應將這棵松樹砍掉。當晚我不經意瀏覽岩波書店日本古典文學大系中的《梁塵祕抄》，目光被一首短歌吸引，算來相當於當時的流行歌曲。

讚岐松山上，一株松樹歪斜

體態歪斜，心境不正多猜疑

直島之松，挺直亦難也

這是一首難懂的短歌，書中如此注解：「這首短歌諷刺身在直島的上皇。因上皇居於直島的前松山，短歌因而以松山之松為喻，將體態彎曲的松比喻為心境『猜忌不正』的上皇。上皇徙居直島，短歌因而從直島之名中引伸出『匡正』之意，卻發現即便一株彎曲的松，也難以匡正，更何況是上皇未平息的恨意。這和《保元物語》的記述一致。」這裡所歌詠的松樹，不就是我正猶豫是否要砍除的那一棵嗎？我認為這個巧合就是崇德院將他的意念傳達給我，因此我保留了那棵松樹，任其優雅地彎曲如故。我不禁想像著，崇德院將血塗於五部大乘經，然後棄之於大海、棄經之地不正是眼前美麗的入海口嗎？根據當地傳說，在這個入海口絕不能游泳也不能捕魚，但沒有

任何人知道理由。更進一步思考，從這個入海口看去，京都位於東北方，是丑寅的鬼門。若崇德院一心成魔，要將詛咒沉入海底，那麼，除了這個方位以外，沒有更適合的地方了。為了祈求護王神社的再建得以順利進行，我想到了與神社素有淵源的崇德院，因而造訪白峰山的靈廟，來到他靈前報告。

直島和白峰山隔著瀨戶內海相望，崇德院的陵墓坐落在名為稚兒嶽的高山之巔，附近的白峰寺則是四國八十八所之一。山上朝聖觀光客絡繹不絕，我厭惡的寺廟導覽影片不停播放，而往白峰陵的告示牌則毫不起眼地立於寺院深處。隨指示前往，進入一片寧靜森林，忽然間，雄偉的皇陵出現眼前。皇陵由宮內廳管理，並且立著西行到此參拜時寫下的歌碑。

死時一如百姓家
昔日君王臥玉床

即便昔日臥於玉石，一樣躲不過死亡。人生至此，只能成佛，但後世並不見得一定會崇敬你的靈魂。後段是我自己加入的解釋。西行比崇德院長一歲，可說是同時代的人吧。西行也很奇特，當京都因崇德院化為怨靈的流言而陷入驚恐時，他為了鎮壓怨

靈，出發來到這裡。在某種意義上，這是一種政治性的行動，但西行是出於自願而非受人之託。再者，若鎮壓者是貴族或武士，那將會是危險的舉動，因為造訪政敵的墳墓，具有非常濃厚的政治意義。對西行而言，出家僧侶的身分在悲苦的中世紀反而可以自由來去。

欲捨俗世卻不捨
身離皇都心難離

西行一面如此歌詠，一面積極走訪各地。他為了建大佛而到奧州平泉取砂金，並以此為藉口，在前往鎌倉的途中探訪賴朝。無論西行的行為是如何地政治性，他最不簡單之處在於他沒有野心。這在他的短歌中表露無遺。

捨世者非真能捨世者
未捨者才為真能捨己者

即使面對崇德院的冤靈，西行也如同和朋友說話般吟誦著短歌。他超越了階級意

識。根據《保元物語》，當西行走訪靈前、吟誦短歌時，崇德院的陵墓震動了三次。

左頁的插圖是江戶時期短篇小說集上田秋成的《雨月物語》出版時印製的版畫，其中也包含崇德院和西行的故事。上田秋成從和漢古典文學開始，收錄了各種美麗的靈異故事，編纂成《雨月物語》這本美麗又驚人的書籍。由此也可觀察到，即使到了江戶時代，崇德院怨靈的傳說仍繼續為人所傳布。

藤原定家編錄的《小倉百人一首》中也有關於崇德院的短歌。

淺灘急流　石分二方

短暫分開　必將重逢

　　　　　　　　新院御製

這是描寫一見鍾情的短歌。我的心宛如急流之水，載滿對你的思念。即使現在人各一方，你我注定還會再相逢。短歌節奏緊湊。所謂新院，是崇德被繼父鳥羽院強迫退位而成為院時，因為已有本院的鳥羽院，因而被稱為新院。也就是說，崇德院是沒有任何權力的上皇。想來，此時崇德院實在不會有心思譜下戀愛短歌。這首短歌，後人解釋為崇德院化為怨靈的起點。若將之視為悲怨的短歌，意思就顯而易見了。崇德院描述了天皇一家在時代激流下被一分為二的哀怨。但是我仍希望以最初的意義詮釋這

《雨月物語》插圖‧描繪成為怨靈的崇德院和鎮壓他的西行
《雨月物語》「白峰」
1935年　三教書院

短歌，這有其原因：崇德院以譜寫戀愛短歌寄託他的政治野心，是絕妙的表現。話說京都人即使到了今日，也只會委婉地暗示，而不會直言真正的想法，而那些無法推敲出真意的人，就被視為鄉下人、沒有教養的人、庶人。這種婉轉的精神造就了京都文化。之後，當清盛成為太政大臣，清盛之女德子也嫁給高倉天皇，並產下安德天皇後，崇德院那不祥的預言便逐漸實現。後來，賴朝的鎌倉幕府成立，崇德院死後第五十七年發生承久之亂，幕府打敗了後鳥羽院，將之流放到隱岐，「取民為皇，取皇為民」的詛咒果真實現了。

至於另一方的當事者後白河院，又過著怎樣的生活？院生存在政治的動盪期，日常生活卻充滿情趣，尤其對風行於庶民之間、被稱為今樣的歌曲特別感興趣。今樣有些是童謠，有些是歌頌佛祖功德的傳法歌謠，恐怕不是身居高位的院會注意的樂曲。但是院卻召集精通今樣的歡場女子或男扮女裝的男性入宮，甚至在承安四年（一一七四年）舉辦連續十五晚的今樣比賽，然後選出自己喜歡的今樣，編纂成《梁塵祕抄》。院後來雖然為了名聲而罷手，但還有其他正統的敕撰和歌集《千載集》，都是他下令要定家的父親俊成完成的。根據《梁塵祕抄口傳集》，院在十多歲時便沉迷於今樣、雜耍，幾乎是「白天終日歌唱度，夜晚通宵到天明」般的熱衷。雖然從留存至今的歌曲

中已經無法了解當時樂曲的真正形式，但是院為了唱今樣而聲音沙啞、喉嚨腫脹，這些事情都在口傳集中流傳下來。另外，這也是《梁塵祕抄》一名的由來。

「歌謠美聲一響，梁塵三日未息，因之名為梁塵祕抄。」

歌聲太過優美，將屋樑上的灰塵震起，連續三日都是如此，委實不可思議，因而以此命名。

正可感動震吾身

若聞兒童遊戲聲

吾為嬉戲而生

吾為遊樂而生

古今中外的詩詞曲調，都有洗練的文字和節奏，唯獨今樣，彷彿是從人們口中自然湧出，帶著自由自在的放鬆感。這首歌，敲中了我心深處的創作原點，不斷發出撼動的聲響。

前日未聞昨日未見的我的戀人

今日了無音訊明日將如何

這首歌沒有技巧，沒有訣竅，只是直接傳達戀愛令人傷心欲絕。沉浸在失戀的悲傷時，口中必定會哼出這樣的歌吧。再介紹一首非常失禮的歌。

便如枯葉落下

二十三四後，又到三十四五時

女如花綻放，時為十四五六歲

這首歌雖然表現了人類說長道短的模樣，但也可知當時女性平均壽命不到四十歲，所以今日的女性可別太在意。再看看傳法歌。

夢裡忽見佛

偶現晨曉中

鮮有現身時

佛雖在世間

平家納經　提婆達多品　第十二　封面
國寶　嚴島神社　照片提供：京都國立博物館

琉璃淨土月光潔

猶如法輪轉末世

法照並無極限

萬佛之願

千手之誓

也令枯竭之草

突然開花結果

琉璃淨土就是藥師琉璃光如來佛的淨土，千手之誓指的是千手觀音的誓願。雖然一般認為佛教是從鎌倉時代念佛宗起才在民間盛行，但平安時代末期已經有如此歌謠傳遍市井，無法閱讀文字的庶民以耳朵默記下來，繼續傳唱，不但是件賞心樂事，也可增添功德，挽救心靈。

後白河法皇對千手觀音的信仰非常特別。應保二年（一一六二年），後白河法皇出遊熊野，在熊野三山上閱讀千卷千手經，當晚便感應到千手觀音。據說直到破曉之前，後白河法皇不斷唱著《千手之誓》的今樣。清盛知道之後，捐出自己的財產，為法皇

妙法蓮華經藥王菩薩本事品第二十三

爾時宿王華菩薩白佛言世尊藥王菩薩不

建造了蓮華王院三十三間堂，用此供奉一千零一尊千手觀音像。長寬二年（一一六四年），崇德院死於流放地讚岐，然後奇妙地，蓮華王院於同年落成，舉行了開眼供養儀式，清盛也在這年奉納平家納經。清盛從久安二年（一一四六年）就任安藝守後開始行大運，對嚴島神社的信仰也也越來越深，這一切都在平家納經的清盛祈禱文中表露無疑。

「安藝的嚴島大明神，古來皆知其靈地為蓬萊山，社殿為金殿玉樓，其靈驗超乎言語所能言述。弟子清盛，欽仰神明，樂施眾生，以求家內福緣長久，子孫飛黃騰達。今生之所願已現，但求來世福報。」

清盛為了回報嚴島大明神的靈驗，動員平家所有人，奉納了史上最美的裝飾經三十三卷。八十一頁刊載的圖片是平家納經提婆達多品第十二章封面，描繪極樂淨土。在樓閣前方的是釋迦如來佛和兩對三菩薩，然後海上有前來進獻珍珠的龍女，空中則有蓮座和飛舞的笛鼓。紙張使用了金銀箔紙，紙帶有細粉及纖維，唐草紋路上押有梅花圖案，經文部分使用紫、丹紅、青綠等色彩絢爛的裝飾顏料，再畫上帶有金箔的框線。經文一字字濃淡有致，從青色到銀，再到青綠，顏色逐層變化，真是一件讓人神遊的作品，遠遠超越工藝藝術，不得不令人感嘆近乎神品，細緻感貫穿了作品表裡。當代的抽象繪畫，可以到達這種境界嗎？那深不見底的空間、眩目又內斂的色

調，我只能說，這果真就是極樂淨土，也是死後的世界。

八十三頁是法華經藥王菩薩本事品第二十三章封面。左上方的雲端上，阿彌陀如來正在迎接拿著法華經的女性。彷彿融為畫景的蘆手文字「寫道「比命終即安樂世界」。下方則有「如，果，這，個，世，間，存」，而前來迎接的阿彌陀旁，「生」這個字乘坐在蓮花台上，漫無目的地飄浮著。到底要怎樣解讀這幅畫呢？我的雙眼首先被這美不勝收的畫面衝擊，只能任由自己不斷迷失在畫面中。接著，一種無法言述的不可思議感向我襲來，「如果這個世間存」，意指如果這個世界真的存在，那不就是因為世界不存在而假設這個世界存在的意思嗎？然後「生」，從空中緩緩飄過。

兄弟兩人都身為天皇，一人祈求變為魔王，一人祈求升往極樂淨土。但是，這些事情的前提是這個世界真的存在。「在生之前，如果這個世界真的存在的話」，是我們不可忘記的但書。

塔的故事

Q：佛塔是為何而建呢？

A：無論是大的五重塔或是如此小塔，皆是為了安放舍利子而建的容器。

Q：所謂的舍利子，是什麼？

A：是釋迦牟尼佛的遺骨。

Q：真的有這樣的東西嗎？

A：釋迦牟尼生前即告誡世人，不要供奉有形之物，世界的本質為「空」。

Q：就是色即是空呢。

A：舍利信仰是在釋迦牟尼圓寂後，隨著存在數百年的佛祖記憶淡化而出現的。

Q：如此一來，反而違反了佛祖的教誨。

A：所以空即是色，即使是有形之物，也本無實體。

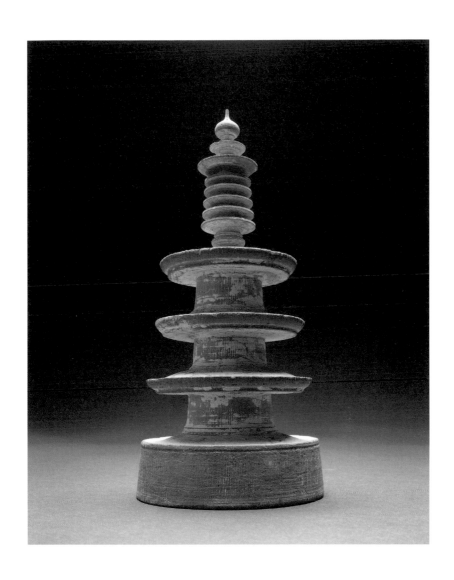

法隆寺　世傳　百萬塔
高約23公分　天平時代

自古有言，人不可貌相。但就我而言，「外貌」是相當重要的。我認為，眼睛是人類五官中最可靠的感覺器官，在表情傳達上也是如此。常言道「眼如口，可傳言」，只有眼睛能夠直視人的內在深處。人類所有的情感中，可用言語表達的部分僅占了最表層，其他無法言傳的，就透過眼睛形成表情，然後傳遞出去。光輝的、溫潤的、陰沉的、黑暗的，在各種表情中，人類活著的心情持續沸騰。此外，表情除了隨眼神變化，也會隨著嘴角牽動而改變。洞燭入微的眼睛不錯過任何細小變化，因而得以捕捉人心。所以，當他人說出違心之論，所言相悖於我的雙眼判斷之真實時，我會選擇相

塔の昔の話

信眼睛的說詞。

約莫十五年前，我收藏了一座法隆寺傳下的百萬塔，當時我完全沉醉於小塔的美麗姿態。不可思議的是，每隔一段時間，每當我將小塔從寫有「天平百萬塔」文字的銅箱中取出時，對塔的美麗都會有新的發現。三重小塔之頂為重覆而優美的線條，塔頂的線條指向空中，在進入天空之前留下一股微小的力道。三重小塔是純白的，眼前的三重小塔穿越時空後，染上一種無法形容的腐蝕之白。其實這樣的美我應當已很熟悉，但每次和它們再次相會時，我仍會感到驚艷。尤其當我逐漸遺忘天平文化留下的優美形體，吸入現代醜惡之物所散發的毒氣時，如同人類必須用睡眠獲得明日的活力，我會看看這些三重小塔的優美造型，以獲取邁向未來的創造力。

藥師寺的三重塔被認定為天平文化初期的文物。各層屋頂下帶著裳階[1]，乍看彷彿六重塔，因而被稱為龍宮樣式[2]，是難得一見的造型。第一次看到藥師寺三重塔時，我還是高中生，和朋友兩人展開了一趟寄宿青年旅舍的古日本之旅。當時藥師寺的西塔和金塔都還未再建，西塔遺跡只有一塊基石，基石中央略凹，凹陷處的積水默默映照出東塔的形體。再次造訪藥師寺是在近三十歲的時候，那時我剛睜開欣賞古美術之眼，每次一回到日本，便一一走訪鎌倉時代以前建造的古寺和神社。當時藥師寺的金塔已重建，但由於除了基石之外，並沒有其他文獻記錄下大平時期金塔的真實樣貌，

只能依據推測完成重建。我站在金塔前，望著那俗豔的紅色建築，看得瞠目結舌，懷疑自己是否來到好萊塢 B 級電影的場景。建物的形狀並不屬於天平文化，很明顯是昭和時代的樣式。第三次造訪時，西塔也已完成重建，由當代頗負盛名的職人西岡常一主事。但這回我仍不勝唏噓，明明東塔就在眼前，擁有天平文化的最佳建築範本，為何不能做出相同的樣式？我百思不解。第一次造訪時的靜寂寺院空間已經消失，我多希望能把那塊基石放回原來的位置，儘管那水面映照的是東塔的虛像，至少留著天平文化的姿態。我在心中吶喊著，並為現代的悲慘造型感到徹底絕望。

每個時代都有自己的建築樣式。若以被喻為日本美術史紀念碑的東大寺大佛為例，便能概觀各個時代的樣式演化。東大寺大佛是天平十五年（七四三年）因聖武天皇的還願而建，完成最後的佛像光背³時，已是寶龜二年（七七一年），總共花費二十八年時間。東大寺大佛被賦予鎮護國家之名，是傾一國之力完成的大事業。平安初期齊衡二年（八五五年）發生了大地震，大佛頭部被震落，所幸佛身逃過一劫。貞觀三年（八六一年）佛頭被鑄回，重新供養。治承四年（一一八○年），平重衡⁴燒毀南都，是為日本歷史上的大事件，東大寺、興福寺全都付諸一炬。對此，當時的關白官九條兼實⁵在日記《玉葉》中如此記載：「七大寺盡成灰燼，人世所依之佛法及王法，是否亦遭抹滅？聽聞此事，心中之神如遭屠滅。（中略）雖此恐非文字所能描述，亦非紙筆所應記載。

說此為時運所致，但當時哀戚，更甚喪親之痛。吾生逢此時，如背宿業，來世亦將償還。」不知為何，閱讀這段文字，有如聽到昭和天皇宣告終戰詔書的玉音廣播，心中興起無限感慨。

美麗的天平時代佛像毀於祝融之災，朝廷在翌年養和元年（一一八一年）下詔重建東大寺。儘管朝廷為此任命了造寺官，但東大寺不如興福寺，後者因為是藤原氏家廟而能立刻重建，而該寺則苦於經費短缺，只能依靠僧侶重源6遊說諸國進行再建。此外還有一個更嚴重的問題：佛像在奈良時代多為金銅佛像，到了平安時代，卻轉為日本人鍾愛的木刻。在平安時期，天平文化的鑄造技術幾乎失傳，重源只好懇求剛好來到日本九州的宋朝鑄像師陳和卿參與重建，終於在文治元年（一一八五年）重新開眼供養佛像，但由於經費不足，只在臉部鍍上金箔。完成後，還是有一個問題：最重要的佛顏不再是天平樣式，反而成了中國宋朝的樣式。兼實在《玉葉》7向源雅賴報告說：「僅能獻上更拙劣的佛祖面容。」此時此刻，鑄像技術開始劣化，樣式已然衰頹。重衡燒京三百八十七年之後，永祿十年（一五六七年）又有一場浩劫：松永久秀8動兵，各處佛堂再度付之一炬。「釋迦佛像亦遭波及。（中略）生逢此時，無盡感慨，如背罪業，不勝悲哀。」這是興福寺的多聞院英俊9，在《多聞院日記》中的記述。朝廷再度下詔重建大佛，但山田道安10竟以銅板修補佛面，其他各部分也僅是補鑄。大佛的姿態與時代

一樣，變得越來越可悲。當時大佛暫放於臨時寺舍。慶長十五年（一六一〇年），寺舍被狂風吹倒，大佛竟成為露天佛像。江戶時代中期的貞享元年（一六八四年），終於由公慶上人[11]向幕府請示修補大佛，貞享三年開始鑄造工程，經過六年時間，終於在元祿五年（一六九二年）完成開眼供養的儀式。現在的佛頭上寫有元祿三年八月十五日的銘文，並記載鑄像職人為廣濱國重。

大佛殿的再建則更為困窘。古代到中世紀，日本建造大寺、城池的風氣大盛，巨木幾乎被砍伐殆盡，建造十一間堂所需的巨木已經無法在國內找到。加上天平時期，營建大佛對國家而言是一大事業，當時的宗教和政治密不可分，甚至可以說政治必須依賴像佛教這樣的外來新興宗教。不過，民間百姓皈依佛教的真心確實無庸置疑。這樣的事業無論花費多少經費，需要多少時間，都一定要完成。並且，佛的尊容必是充滿慈悲，因祂是超越凡間，為了普渡眾生從遙遠佛界而來。

到了江戶時代，日本不再舉國皈依佛教，佛堂再建對幕府而言不再是宗教問題，而是顏面問題。當十一間堂的建案縮小為九間時，聽聞此事的德川綱吉[12]將軍立刻捐白銀一萬兩，下令回復到十一間。不過，結果竟是比九間更少，僅建造了七間。無論如何，大佛和大佛殿歷經各種曲折，終於成為我們眼前的模樣。對我而言，現在的大佛尊容，怎麼看都僅是一個巨大的工藝品，無法激發宗教情感，也無法令人興起感念之

心。也許是因為指示再建的執政者或實際鑄造大佛的職人皆不具有天平時期的宗教使命感所致。每次造訪大佛殿時，我都在心中不斷想像，天平時代的大佛究竟是何等莊嚴之姿？現在大佛殿中唯一保存的天平時代物件，是臺座上的蓮花雕刻，那明顯是天平時代特有的線條，刻劃了美麗的釋迦如來和二十二尊菩薩，以及化佛乘祥雲飛向虛空。

平安時代著名繪卷之一《信貴山緣起》，畫中描繪信濃的出家女出外尋找胞弟命蓮，途中於東大寺大佛殿徹夜祈禱，大佛顯靈告知命蓮人在信貴山[13]。這裡所描繪的大佛姿態，從圓形光背上的化佛數量看來，無疑是天平初期的大佛，也是今日要了解當時大佛姿態僅有的珍貴資料。從繪卷中，我們看到大佛容貌是如此莊嚴，大佛殿是如此簡素大器。值得注意的是，這幅繪卷的佛畫形式屬於藤原時期[14]，大佛的表情有著平安末期貴族喜好的優雅溫和線條，這是中國畫中無法得見的日本古畫精髓。但是，當我們探究天平文化的佛像造型時，必須先跳脫藤原時期的佛畫特色，因為奈良時代的佛像，遠比畫中之物更帶有年輕宗教所蘊含的原始強烈力量。

戰火瀰漫的昭和十二年（一九三七年）九月三十日傍晚，興福寺東金堂在進行佛像解體修復時，於佛像臺座中發現了一顆面向大堂正面的銅造佛頭，裝在木箱之中，臺座

的夾板上還發現以墨筆書寫的文字。經判定，這是應永十八年（一四一一年）火災時救出的舊佛像之頭，雖然無法得知佛頭為何在此，但可以確定佛頭原屬的佛像，是文治二年（一一八六年）興福寺的僧侶從飛鳥[15]的山田寺處奪取而來，歷經平重衡的火燒南都後，被安置於再建的興福寺東金堂。佛像上的鑄造紀錄是天武七年（六七八年），比東大寺大佛還早六十五年，尺寸雖然遠不及大佛，但是這尊丈六佛[16]也很可觀。重要的是，佛像容顏年輕而威嚴，眼神直視遠方，完美展現宗教雕刻應有的尊嚴感。這個佛像傑作來自白鳳時代，比天平時期更早。每當我想起大佛的姿態時，便把白鳳時代的這尊佛像與《信貴山緣起》裡的大佛影像相疊，加以想像。

另一尊有助我冥想的佛像是東大寺的彌勒佛坐像。我第一次看到這尊佛像，是在紐約日本文化協會裡一場由文化廳主辦的「日本佛教美術名寶展」。雖然之前我已經看過圖片，但實際見到佛像時仍大吃一驚。我原先以為這是一座巨大的佛像，但實際上卻是僅三十九公分的小像。根據寺廟的記載，這尊佛像是東大寺首任執事良弁僧正的握佛，也被稱為「試做的大佛」。良弁和聖武天皇、僧行基一樣，是對東大寺大佛建造最為盡力的僧侶，因此也可說是掌管現場的首要之士。在今日看來，他所做的工作相當於建築師。以種種線索判斷，說是良弁製出了大佛的模型也不無可能。但根據美術史學會的說法，這尊彌勒佛坐像是平安初期九世紀初的作品。那銳利雕琢的刀法被

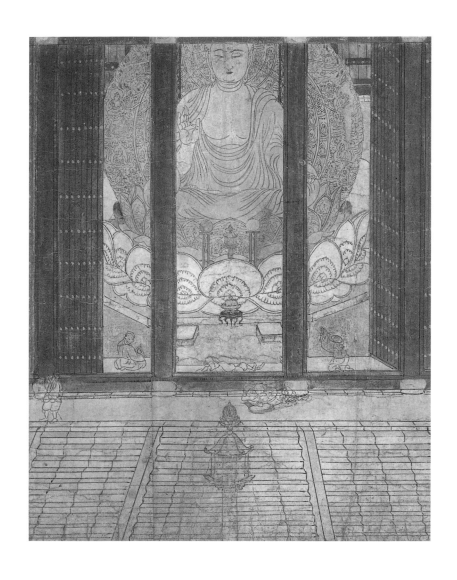

《信貴山緣起繪卷》尼公之卷　東大寺大佛殿參拜（部分）
平安時代　國寶　朝護孫子寺　照片提供：同

稱為翻波樣式[17]，彌勒佛像也被稱為弘仁佛或貞觀佛。我在這尊佛像看到不曾見於其他小佛像的宏大氣宇，因此，我寧願相信寺廟的記載。大佛的開眼儀式在天平勝寶四年（七五二年）舉行，其實和美術史學會所說的九世紀初相差不到五十年，至今也已過了一千兩百多年。我認為五十年的誤差並不足以斷定寺廟的記載為誤。因此，我將白鳳時代的佛頭和這個被稱為弘仁或貞觀的彌勒佛一起與藤原時期《信貴山緣起》的大佛姿態相疊，佛的立體之像遂逐漸浮現在我眼前。

回到天平百萬塔由來的話題。孝謙女帝，即聖武天皇和光明皇后之女，是完成東大寺大佛偉業的聖武天皇的繼位者，於天平勝寶元年即位，大佛開眼則是在天平勝寶四年，所以孝謙是大佛正式開眼時的天皇。四年後聖武天皇駕崩，孝謙天皇和母親光明皇太后重用藤原仲麻呂，命其為太政大臣。人類只要擁有過多權力就會被野心吞沒，藤原仲麻呂說服了孝謙天皇傳位給自己視同親子的大炊王（淳仁天皇），而非聖武天皇所立的皇太子道祖王。繼位後的淳仁天皇賜與仲麻呂「惠美押勝」[18]美名。但六年後，已退位的孝謙天皇與東大寺司吉備真備一同討伐仲麻呂，淳仁天皇被廢，並遭流放至淡路島，這一連串事件史稱「惠美押勝之亂」。孝謙上皇後來復位，改號稱德，改為重用僧道靜。民間流傳仲麻呂是孝謙天皇的愛人，但擁有巨大陽物的道鏡出現後，孝謙天皇便把男人給換了。傳聞儘管有趣，也帶出當時女性天皇難以成婚的宿命。女性

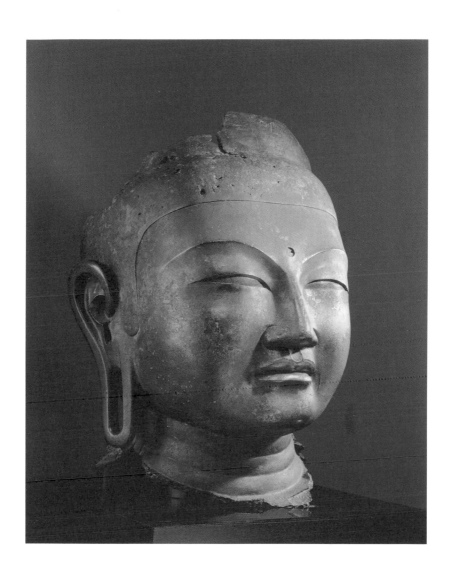

舊東金堂本尊佛頭
銅鑄　白鳳時代　國寶　興福寺　照片提供：飛鳥園

能成為天皇是因為皇室無皇子，若要成婚，也只能與皇家血統以外的男性，但這號人物的存在對天皇往往具有巨大影響力，因而成為災難的根源。即使是現在，女性獨自一人生活也非易事，更何況是背負治國大任的天皇，居此高位的女性會引起這種不尋常的質疑或猜測實屬人之常情。不過這個話題就在此打住。

復位後的稱德女帝為了供奉惠美押勝之亂的亡靈，花了約六年時間製作百萬件三層小木塔，塔心放入以木板印製的陀羅尼經。此佛經比古騰堡[19]的印刷術更早出現，可說是世界最古老的印刷品。百萬件是個難以想像的數字，以國家之力才足以達成。完成後，這三百萬塔由當時的十大寺分別供奉十萬件，然而如今只剩下法隆寺保存的四萬件，其他九十六萬件都已淹沒在歷史的漩渦中。

提到動亂時期中的主要人物，不能不談及平安時代的名作《吉備大臣入唐繪卷》。此繪卷現為波士頓美術館所收藏。主角吉備真備並非貴族出身，卻能一路晉升至右大臣。繪卷描述真備在中國遭刁惡的唐朝官吏考問各種有關中國古典文學《文選》的艱深問題，此時曾以遣唐使身分前往中國、最後死於異鄉的阿倍仲麻呂亡靈出現，幫助他解答了難題。此畫嘲諷當時的中國人，意在解開日本人的複雜心結。真備因此聲名大噪，並兩度擔任遣唐使前往中國，當時的模樣被畫成繪卷流傳下來，這對喜好空想的我而言，真是不可多得的寶物。

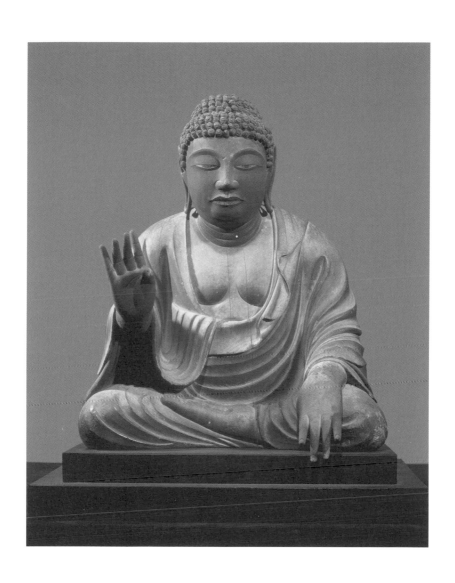

彌勒佛坐像（試做的大佛）
木造　平安時代　重要文化財　東大寺
攝影：入江泰吉　照片提供：奈良市攝影美術館

淳仁天皇也是位不幸的天皇。惠美押勝之亂後一個月被迫退位，流放淡路島，並在逃亡之際被鎮守士兵刺死，享年僅三十三歲。在藤原仲麻呂的權力陰影下長大的淳仁，注定是位軟弱的天皇吧。《萬葉集》的最後記載了一首淳仁天皇所寫的詩歌：

日月無限照天地　無需思考何為有

這首詩歌寫於天平寶字元年（七五七年），當時淳仁天皇還是皇太子。此詩頌揚天皇制度的必要性，同時也指出背後有隻翻雲覆雨手，無疑是出自優等生之作。這位天皇在明治初年以前是沒有名號的，只被稱為「淡路的廢帝」。直到明治時期，新政府將天皇制度視為整備國家的必要神道，若天皇史中有位廢帝，確實不堪，因此追封他為淳仁天皇。明治六年（一八七三年）十二月廿四日，新政府派遣使節前往淡路島的淳仁天皇陵墓，將御靈遷奉至京都御院附近今出川通上的白峰神宮。我之所以熟知此事，是因為另一位同樣未得善終的崇德院也被供奉在白峰神宮中（參照第七十二頁）。慶應四年（一八六八年）八月廿六日，明治天皇在即位的前一天派遣使節前往讚岐白峰陵崇德院靈前，對保元之亂中崇德天皇遭受的苦難進行請罪儀式：九月六日，崇德院御靈被請至京都新建的白峰神宮：九月八日，年號從慶應進入了明治。崇德院終其一生渴望

返回京都而不得，若不加以安撫，明治時代的新天皇制度便無法開始。這兩位不幸天皇的御靈，終於雙雙重返京都。今日，白峰神宮則因其社地原是蹴鞠世家飛鳥井的府邸遺跡而成為足球選手參拜的神社，參拜遊客絡繹不絕。

我意不在串起兩位天皇之間的關連，最後卻有此發現。這會是偶然嗎？兩位天皇的御靈最終走入相同場所。我經常懷疑，所謂的偶然，不就是人類之惡所造成，是出自必然的陰謀嗎？我將自己喻為蠶，受困在名為偶然的絲線織成的狹小蠶繭空間，但有朝一日，我將自由飛翔。那羽化之日，也就是我飛離這世間的日子。

無情國王的一生

Q：這是英國國王亨利八世的肖像照吧？

A：是的。

Q：是讓演員穿著戲服拍攝的嗎？

A：不是，是蠟像穿著服裝。

Q：看起來與真人一模一樣呢。

A：那是因為你被自己的眼睛矇騙了。

Q：日文稱照片為寫真，不就是寫下真實的意思嗎？

A：說照片不會說謊，就是一個謊言

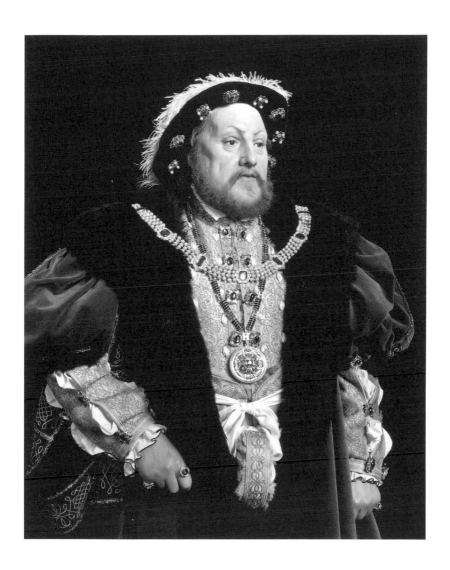

亨利八世 · 1999 · 出自肖像系列
Henry Ⅴ Ⅲ · 1999 · from the series of Portraits

不埒王の生涯

我出生在昭和二十三年，美軍占領下的東京。出生地是下町御徒町，在懵懂的兒時記憶裡，那裡處處可見戰敗的痕跡。東京大空襲後遍地焦土，但仍有少數角落倖免於難，我家即是其一，因此保留了關東大地震後昭和初期的氣氛。當舊金山條約生效，日本成為獨立國家之際，我上了幼稚園。學校位於上野往淺草的路上，一所同樣倖免於轟炸的「尖塔幼稚園」，我直到長大成人才知道學校的正式名字原來是「日本基督教會下谷教會共愛幼稚園」。我清楚記得，當時的房子都是兩層樓高的平屋，只有幼稚園的屋頂是銳利的尖塔，像要把天空刺穿一般。我家雖非基督教家庭，卻想盡辦法

把我送入立教中學，一所基督教聖公會教派的學校，一個星期有好幾個早晨要上教堂做禮拜。我是唱詩班的一員，一站上禮拜堂高處唱聖歌，便陷入自我陶醉，竹田牧師的講道內容幾乎全都左耳進右耳出。升上高中後，西洋史老師是無神論的共產黨員，我從他身上聽到各種駭人聽聞的歷史真相。聖公會又被稱為英國國教會，起源可以追溯到十六世紀英國的宗教改革。當時，路德教派的宗教改革波瀾從歐洲北部湧向英國，而英國國王亨利八世正陷入一場激戀，甚至為了成全愛情臨棘手的離婚問題。歷史上紅顏禍水的故事不少，而天主教禁止離婚，為了得到羅馬教宗的離婚許可，亨利八世用盡手段，最終決定脫離羅馬教會成立英國國教會，並自命為教會最高領神。更沒想到，我所接受的教育，竟屬於英國基督宗教混這一樁居然影響了宗教的興衰。

亂歷史的一部分。

基督宗教說「神愛世人」。愛這個字，是基督宗教的基本教義，我猜想，明治初期負責翻譯之人在將「LOVE」譯為「愛」時，想必非常傷神。日語中的「愛」字起源比想像中久遠。《萬葉集》中寫道「愛無逾於親子」，《今昔物語集》則寫著「見姿色端正，興起愛之心，欲迎之為妻」，這裡所說的愛之字，在佛教用語中指的是「愛欲」，帶有負面含意。佛教認為愛欲和愛慕都是十二因緣[2]之一，是迷惘的根源。所以，如果我是明治初期負責翻譯的人，應該會避免使用愛這個字吧。那

「LOVE」究竟該如何翻譯呢？我認為是「慈悲」。若把基督的愛解釋成佛祖的慈悲，佛教徒勢必會更容易接受這個新宗教。但是翻譯為「神慈悲世人」也會遭到反對，因為感覺太接近佛教，無法為基督宗教所用。在基督宗教信仰中，肉欲連結了原罪，是最禁忌的人性枷鎖。在亞當和夏娃的失樂園中，人類偷摘蘋果，之後便能辨善惡，「他們二人的眼睛就明亮了，才知道自己是赤身露體，便拿無花果樹的葉子，為自己編做裙子。」（創世記第三章第七節）在伊甸園，人類不知善惡，亦不知羞恥，這暗示人心還未開化。當兩人的眼睛變得明亮，知道了善惡、肉欲，便成為人類。其實我認為這並非壞事。日本文化中沒有此類原罪意識，對於性的態度更為寬大，從日本神話中性道德的混亂便可得知。日語會用「情交」一詞表達愛，情交即男女之間的情感交集，情侶有時甚至為此付出性命，以求結合。這就是近松門左衛門[3]的心中物[4]世界。「本世已訣別去，此身臨逝今作喻，雪霜飛漫荒墳路，消散徐慢淺足印。」

（《曾根崎心中》節錄）

這是此生無緣結合的男女立誓來世再相守的美麗故事。「LOVE」，果然還是譯為「情」更為貼切。

一五○九年六月，亨利八世的首次婚禮在格林威治宮舉行。當時凱瑟琳二十三歲，

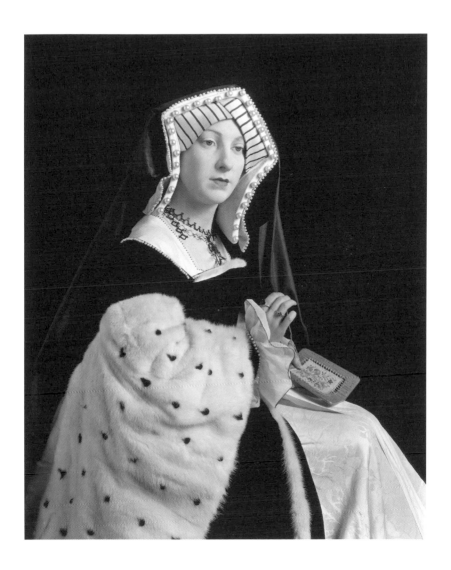

阿拉貢的凱瑟琳 · 1999 · 出自肖像系列
Catherine of Aragon · 1999 · from the series of Portraits

身著白色禮服，一頭秀髮垂而未繫，一副純真新娘模樣。婚後亨利王毫不避諱對侍從談及新婚之夜，喜形於色地宣告妻子還是處女。在十六世紀，新娘是處女應是理所當然，但這已是凱瑟琳的第二次婚姻。凱瑟琳的正式名字為阿拉貢的凱瑟琳。她並非一般皇后，父親是阿拉貢的國王，母親是卡斯蒂利亞國的女王，西班牙因這兩大王室的聯姻，國力扶搖直上，而後在收復國土運動s中成功把伊斯蘭教勢力驅逐出伊比利半島。

一四九二年一月，伊斯蘭教的阿罕布拉宮淪陷，西班牙在收復國土戰爭贏得最終勝利。當時的世界情勢中，西班牙是遠勝於英國的強國，而對歐洲各皇室而言，政治婚姻是牽動國家命運的大事。亨利八世的父親亨利七世以最完備的禮節迎娶長子亞瑟王子的王妃凱瑟琳，阿拉貢國王則獻上鉅額嫁妝。但是這段婚姻在五個月後因亞瑟王子的死讓亨利七世陷入窮途末路，不但得退回病逝而結束。亞瑟王子當時十五歲半，成為寡婦的凱瑟琳只有十六歲。傳聞中，亞瑟王子因染上傳染病而逝。亞瑟王子本就發育不良，即使未患病也屬於虛弱體質，性能力不足也是眾所皆知。相較之下，弟弟亨利擁有一百八十八公分的結實體魄，擅長騎馬、狩獵、射箭、摔角，可說是運動全能，面貌又如畫中俊美王子。在當時歐洲王室中，俊美的王子可說非常罕見。亞瑟王子的死讓亨利七世陷入窮途末路，不但得退回只拿到一半的嫁妝，也要支付撫養金給未亡人凱瑟琳。經過數年的混亂局勢，亨利七

世在一五〇三年決定讓比亞瑟小五歲的亨利與凱瑟琳結婚。王室在此原委下發表新娘的處女宣言，卻令亨利王在日後陷入困局。之後的二十年，亨利和凱瑟琳琴瑟和鳴，造訪英格蘭宮廷的知名人文主義者伊拉斯姆甚至讚賞兩人為天下夫婦的楷模。只是兩人一直沒有子嗣，凱瑟琳經歷數次流產、死產，終於產下的王子也在五十天後死去。

凱瑟琳腹中的嬰孩只有一五一六年出生的瑪麗平安長大，她就是日後雞尾酒「血腥瑪麗」中的瑪麗，一位以殘忍手段恢復天主教的女王。

一五二六年的春天，亨利王第一次見到凱瑟琳的女侍——擁有黑色雙瞳的美少女安妮·博林。根據當時的文獻記載，安妮年輕活潑，行走時有如蝴蝶飛舞般輕巧，歌舞俱佳，姿態十分誘人。她甚至能說一口動人的流利法文。但亨利王並非對她一見鍾情，當時他身邊已有動人的情婦貝茜·布朗特。布朗特還為他生下一位王子。當時歐洲王室沒有納妃的制度，生下王子的布朗特被迫另嫁地位相當的男性，小孩也不被認定具有繼承皇位的資格。有此前車之鑑，安妮·博林決定要欲擒故縱，在燃起亨利的愛意後，始終堅守最後一道防線，因為她一旦未婚懷孕，便會步上貝茜·布朗特的後塵。安妮·博林的計畫是要讓亨利王正式離婚，娶她為后，然後生下繼承王位的王子。

無論在哪個時代，被玩弄的男人總是顯得軟弱。原本非常討厭寫信的亨利，為了安

妮‧博林開始殷勤動筆，其中有十七封情書留存至今。安妮藉著各種理由留守宮中，亨利忍不住思念而寫道：「愛神的箭剌向我，至今已有一年，我只能貪婪地讀著妳的信，徒增痛苦，我無法理解妳信中之意，請告訴我妳的真心？如果這是妳所期盼，我只能怨恨自己的不幸，唯有如此才能減緩我對妳的痴狂。」還有一封寫著：「如果妳可以把身心都獻給我，我發誓從今以後只做妳的忠實僕人，捨棄其他所有女人。過去、現在、未來都屬於你的男人筆」。字裡行間可看出亨利王對戀情的焦躁。若換個角度看，也會發現安妮這二十多歲的小姑娘如何精明地將亨利王玩弄於股掌之間。

亨利熱心於神學研究，與凱瑟琳離婚的藉口，便是引用某日他在舊約聖經中找到的字句。亨利未記如此寫著：「人若娶弟兄之妻，這本是污穢的事……二人必無子女。」

亨利王把無子嗣一事歸咎於與兄嫂凱瑟琳的婚姻，認為自己受到神的處罰，必須悔改。於是，亨利王推翻二十年前的宣言，提出凱瑟琳並非處女。按當時的教廷慣例，若能斷定妻子不是處女，那婚姻便屬無效。教皇因此派遣坎貝喬樞機主教6召開審判庭，審訊兩人。凱瑟琳皇后在所有人面前宣誓：「我當時確實還是少女，亞瑟王子從未碰過我。這是真是假，你的良心應該清楚。別忘了，凱瑟琳是天主教強國西班牙的公主，她的血統至今仍在歐洲各地王室中流衍，其外甥查理五世」亨利王並未回答。

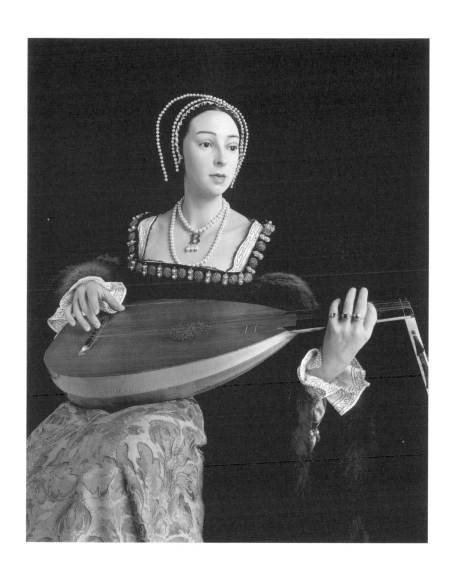

安妮・博林・1999・出自肖像系列
Anne Boleyn・1999・from the series of Portraits

即是版圖橫跨德國等地的神聖羅馬帝國皇帝。一五二七年，帝國軍隊占領羅馬，教宗克勉七世被囚，教廷不得不站在凱瑟琳這邊。受到逼迫的亨利王，態度開始急轉直下。他認為教宗雖是神的代理人，但王權亦然，既然如此，為何離婚一定要獲得羅馬教宗的許可？加上當時羅馬教會腐敗，販售免罪符讓世人用錢贖罪，反羅馬教會的勢力正興起，亨利八世所愛的安妮正是反動的教徒。這時，亨利王的親信克倫威爾建言：「成立以國王作為領袖的英國教會，並沒收羅馬教會的修道院。此作法也有利於不甚穩定的國家財政。」如此原委加上國王的私心，亨利於是宣布英國國會脫離羅馬教會，成立英國國教會，推行「至尊法案」宣佈自己是教會的最高領袖。

一五三三年四月，亨利王公開發表了和安妮‧博林的婚姻，當時安妮已懷孕四個月。王后的加冕儀式則在最適合結婚的六月舉行。但嬰孩出生後讓眾人大失所望，是個女孩，也就是後來帶領英國成為世界強國的伊莉莎白一世。安妮‧博林在度過重重難關後結婚，看似即將展開幸福的新婚生活，但事與願違。幾乎是循著相同的模式，亨利王當初見到凱瑟琳王后的女侍官安妮‧博林，如今再次遇見安妮皇后的年輕女侍官珍‧西摩。噩耗接連不斷，安妮在眾人切盼王子之際流產了，然後第三次懷孕也是流產，而且流掉的都是男嬰。亨利為此深感不悅，據說他經常感嘆「難道是神不賜給我男兒嗎？」亨利王轉而把希望放在珍‧西摩身上。珍‧西摩謹慎內斂的性格和安妮

正好相反，亨利王開始懷疑自己當初是遭安妮的魔法所惑，安妮的王后之路就此告終。宰相克倫威爾察覺國王的心意後便策畫了一個事件，一名年輕俊美且對安妮懷有愛慕之情的國王樂師遭到逮捕拷問，兩日後，王后突然在格林威治宮被捕，罪狀包括通姦罪、近親相姦，以及企圖暗殺國王等叛國罪。安妮被捕後立刻被幽禁在倫敦塔，從那天起即陷入精神錯亂，時而哭喊，時而在瞬間如斷了弦般狂笑，然後又默默垂淚，如此不斷反覆。

安妮受到形式化的審判，與亨利王的婚姻被宣告無效，十七日後，遭公開處刑。她在四名年輕女侍官的陪同下出現在斷頭台前，身著白色釉鼠皮外套及深紅色襯裙，披上真皮鑲邊的暗灰色柔軟緞面長袍，神情彷彿已從痛苦中解脫，看起來沉靜而安詳。

安妮在死前獲准向民眾說話，那是一段簡潔動人的演說。「各位，我虛心接受法律制裁。我對於自己犯下的罪過，從未責怪任何人。神完全明白我的心意，我把自己交由神來裁判，我的靈魂將充滿神的慈悲。」然後，安妮呼喊耶穌基督，「請成為我的君主，救救我的主人國王，讓神聖、高貴的您永遠統治我們。」據說安妮在說話時，臉上浮現微笑。最後，安妮跪下，女侍官取下她的頭飾，用頭巾包裹她的黑髮，只露出纖細的脖子，其中一名女侍官將她的眼睛矇起，安妮低聲細語「我的靈魂獻給耶穌基督」，語畢的瞬間，行刑者揮刀而下。

執行死刑時，安妮只當了三年半的王后，而四個月前，亨利首任妻子凱瑟琳才剛因不堪離婚的悲慟而病逝。據說，彼得伯勒大教堂裡凱瑟琳墓旁的蠟燭，在安妮行刑的前一天早晨自行燃亮了：行刑當日，國內還出現被喻為魔女化身的野兔。

這個故事還有機會再說明，之後還有四位皇后陸續登場。陰謀、嫉妒、算計交錯展開的細節，未來若有機會再說明，在此僅簡略記述另外四位王后。

安妮·博林處決後第十一天，珍·西摩成為王后，據說溫順的她是亨利王最摯愛的妻子，並產下亨利期待的王子，即愛德華王子。但是王子誕生的喜悅隨即被王后之死的悲痛給沖散。珍·西摩在產下王子的十二天後就因產褥熱病逝，僅當了一年半王后，享年二十四歲。亨利王悲慟萬分，甚至希望用自己的生命換回摯愛的妻子。王后突然去世，宰相克倫威爾知道該行動了。在國與國的政治聯姻極為普遍的時代，亨利王的兩次婚姻都是自由戀愛的結果，以此層面看來他算是作風先進之人。當時的羅馬教皇與挑戰自己權威的英國國王勢不兩立，並有諸多報復，克倫威爾因此建議亨利王選擇一樁對教皇不利的婚姻。最後選出克里維斯公國的安妮公主。在沒有相親照片的時代，亨利王派遣王室肖像畫家荷爾拜因去繪製安妮的肖像畫，問題是荷爾拜因的繪畫技巧太過傑出，把安妮畫得比實際更漂亮，亨利王因此愛上畫中之人。當婚禮就緒，安妮公主抵達英國，國王大失所望，但一切為時已晚。亨利稱她是法蘭德斯的夢

魔，賜與她「國王之妹」的身分，委婉地將她趕下王室之床。

第五位是凱瑟琳・霍華德，比亨利王小三十歲的天真少女。有趣的是她是安妮・博林的表妹，和安妮・博林一樣受到亨利的寵愛。但是凱瑟琳・霍華德的貞操觀很薄弱，不但被揭發和王室武官托馬斯・卡爾佩珀幽會，婚前也曾和一位名為弗蘭西斯・迪勒姆的男人有私。凱瑟琳・霍華德並非處女，這件婚姻宣告無效，而她則步上安妮・博林的覆轍，被捲入的兩個男人也同遭處死。最不幸的應屬迪勒姆，他應該沒料到自己懷中的少女未來居然會與國王成婚。

凱瑟琳・霍華德被處刑時，亨利王已年近五十。無論年輕時是多麼俊美的王子，現在的國王只是肥胖的巨漢，健康狀態也不佳，沒有人願意成為他的第六任妻子。另一方面，當時的貴族沒有人有自信自己正值適婚年齡的女兒還是處女，就算是處女，也會找藉口推辭。結果，亨利王選擇了沒有處女問題的拉提默公爵遺孀——凱瑟琳・帕爾，但是她當時已有愛人托馬斯・西摩。凱瑟琳・帕爾在愛和義務的抉擇間煩惱，最後只能選擇義務。當時的國王最需要的莫過於護士般的妻子，而凱瑟琳・帕爾則在亨利王逝世前的三年半隨侍在側。亨利逝世後，凱瑟琳・帕爾終於實現心願，嫁給托馬斯・西摩。這是她的第四次婚姻，沒想到已經三十五歲的她竟然意外懷孕，在和深愛的男子結婚後五個月生下女兒，六天之後因產褥熱結束了一生。

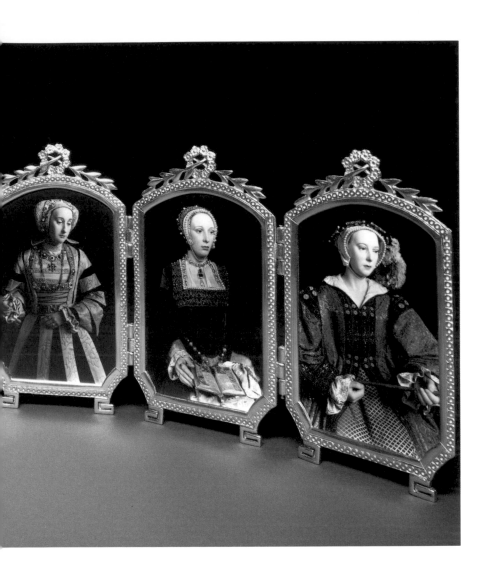

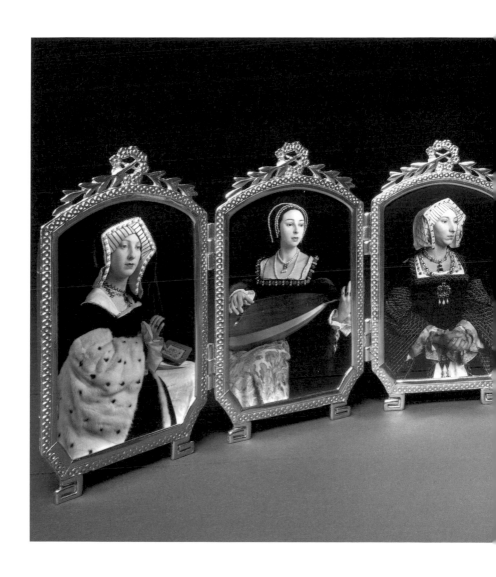

亨利八世的六位王后像，裝裱於羅曼諾夫王朝皇室珠寶師法貝熱的複製相框。
左起為阿拉貢的凱瑟琳、安妮・博林、珍・西摩、克里維斯的安妮、
凱瑟琳・霍華德、凱瑟琳・帕爾。

1999・出自肖像系列
1999・from the series of Portraits

童話故事中，公主克服種種困難，和心愛的王子結為連理，之後的結局總是「從此兩人過著幸福快樂的日子」。但是在現實中，幸福的王后卻一位也不存在。如果騎著白馬的王子真的出現在您的面前，雖然稱不上是壞事，只希望您能再次想起，這段亨利國王與六位王后的故事。

虛之像

Q：聽說螢幕上的白光，是花了一整齣電影的時間
　　拍下的結果。那電影呢？

A：電影就放映著，相機則看著電影。

Q：相機看了整齣電影，卻什麼也沒拍下？

A：並不是沒拍下，而是拍太過了。

Q：因為拍太過，所以全變成光嗎？

A：與其說電影放映在螢幕上，不如說電影被投映
　　在螢幕上，然後再往「空虛」移去。

Q：這樣問似乎有點離題，但是，相機和人類的眼
　　睛，在看的方法上有何不同？

A：不同的地方是，相機雖會記錄，但沒有記憶。

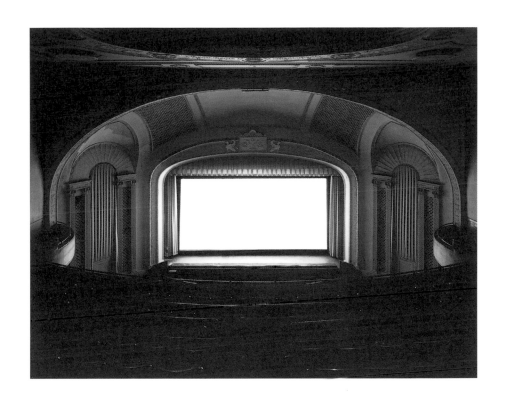

U.A.劇院・紐約・1978・出自劇場系列
U.A. Play House, New York・1978・from the series of Theatre

小學低年級的時候，我第一次上電影院。當時，我牽著母親的手，在數寄屋還是座真正的橋，橋下還有河水潺潺流時，在橋附近的電影院看了《野玫瑰》這部電影。為何去看這部電影，我已不復記憶，但空間所散發出的不可思議氣氛卻烙印在我的幼小心靈。與自己的起居空間相比，那是無法想像的寬廣空間，沒有任何一扇窗戶的密閉房間。開演前幽暗的燈光「啪」地一聲照在絲絨布幕上。

突然間，開演的鈴聲響起，房間在瞬間完全暗下，銀幕映出了刺眼的明亮影像。我屏住呼吸，忍住暈眩感，睜大眼睛看著。影片不斷播放，我掉入了劇中世界，那是維

也納少年合唱團的故事。在天使般的歌聲中，我不知不覺成為合唱團的一員，忘卻了踏進電影院時那不協調的奇異感，全心沉浸在電影中。

我對劇情完全沒有印象，只依稀記得故事在正要進入高潮時轉向非常悲傷的結局。因為感情移入的作用，我眼角也濕熱起來。下一瞬間，令人吃驚的事發生了，電影院那昏暗的照明「啪」地一聲又回來，然後女播音員廣播著：「非常感謝各位今日的光臨……」我慌張了起來，該是身在維也納某處的我，被拉回到東京電影院的座椅上。

回神後，我感受到母親和其他人帶來的沉重壓力，「男孩子不許哭」。我在社會意識下清醒，急忙表現出正常男孩子該有的模樣。出了電影院後母親問我的感想，我拉長了臉，沉默不語。對於在電影院中渾然忘我，甚至流下眼淚一事，我感到羞愧不已。

看電影和作夢有個相似之處，就是都會在觀看中喪失自己。我們的意識被捲入，甚至因此汗流浹背。那是一種身歷其境的感覺，以及銀幕上憧憬之人直接跟你說話的臨場感。唯有關在這黑暗箱子中，我們才能忘卻對日常生活的倦怠，全心遨遊於一個截然陌生的世界。

大夢初醒的感覺：對日常事物產生了獨特感觸卻發現它與平日並無二致的驚訝感；或是電動遊戲玩到興起卻遭自幻境般的電影院走出，一步步走進混亂人群時的感觸：

到出局返回原點時的感受……

這類脫離日常的感覺，和宗教的體驗類似。薩滿教的原始社會中，透過音樂、舞蹈、麻醉性植物等巫術儀式，讓同一個共同體的人群集體進入催眠狀態，共同體驗幻想與幻覺。在現代，要讓幾百人、幾千人在同一個空間中達到同樣的心理狀況，應該只有將場地佈置成劇院內部模樣、施展名為電影的巫術，才能讓整個團體進入催眠狀態並產生共同幻覺吧。

電影有聲化後，全盛時期來臨。那是美國的二〇年代，當時，看電影和宗教活動是相近的大事。一到星期天，人人盛裝打扮，和家人一起前往電影院，三十五角的電影票就是香油錢。穿過寬廣的大廳後踏入劇場內部，那裡可說是美國的神殿，各種來歷不明的裝飾覆蓋了整個空間，有時是埃及神殿風格，有時是莫斯科風格，甚至出現阿拉伯與希臘的混合風格，劇院毫無節操地納入世界上所有宗教建築的要素。約翰・愛柏森設計的坎頓皇宮劇院，則是以室外建築的形式，讓觀眾彷彿置身於滿天星空下的西班牙廣場，感受電影的魅力。空中的星星就是嵌在天花板上的數千盞小燈，放映室投影出的雲彩則在夜空中流動。

當觀眾開始入席，大型管風琴的莊嚴樂聲響起，歌舞團女孩接著獻上舞蹈，宛如美國版的巫女祭祀之舞。一整團交響樂團乘著活動舞台從地下登場，當電影前奏的音符

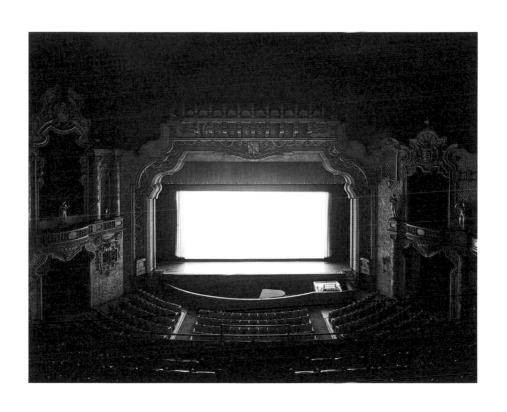

坎頓皇宮劇院・俄亥俄州・1980・出自劇場系列
Canton Palace Theatre, Ohio・1980・from the series of Theatre

終於響起時，人人滿心期待著電影神明的顯靈。

於是，我興起將電影拍攝成照片的想法。曝光時間和電影放映的時間等長，也就是在電影開始時打開快門，結束的同時閉上快門。隨著時光推移，銀幕上的影像動作持續閃耀，在電影結束時，終究回歸到一片銀白。

相機的構造可說是「複製」了人眼的構造。在歷史上，十五世紀的畫家開始研究遠近法，而人類對眼睛構造的研究也隨之展開。研究的成果就是暗箱的發明，一種透過鏡頭將外界景象投影至箱子內部的裝置。鏡頭的精密度因為天文觀察的需求而不斷增加，到了十九世紀，暗箱構造結合了新發明的銀鹽感光材料特性，攝影術的發明終於完成。

若把人類眼睛和相機機器相比，水晶體就像鏡頭，視網膜是底片，瞳孔則好比光圈。那快門是眼睛的哪個部位呢？快門之於相機是相當重要的裝置，以果斷的態度面對分秒不停變化的現實，以及無法捕捉的時間。最後，對著時間拉出一條線，決定我們所見的事物。這個動作，把現實中模糊存在的實像轉化為擁有明確方向性和意義的虛像，定影在底片上。

沒有快門裝置的人類之眼，必定只能適應長時間曝光。從落地後第一次睜開雙眼的

那刻起，到臨終躺在床頭上闔眼的那刻為止，人類眼睛的曝光時間，就只有這麼一回。人類一生，就是依賴映在網膜上的倒立虛像，不斷測量著自己和世界之間的距離吧。

骨之薰

Q：對您而言，骨董是什麼？

A：是創作者應求教之師。

Q：現代人難道不能成為老師嗎？

A：這個時代已經衰頹。

Q：您不關心當代藝術嗎？

A：我認為藝術反映著時代。

Q：但是，您的作品也是在這個時代發表的啊⋯⋯

A：我，是被耽誤了千年光陰才出生。

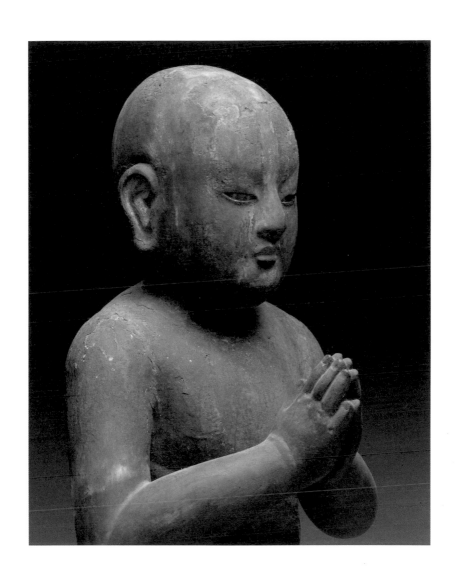

南無佛太子像
木造　彩色　玉眼　像高約35公分　鎌倉時代

骨の薫り

我從沒想過自己會變成今日的自己。有時，無從想像的事情發生後便演變出最終的結果，正如同我的古藝術品收藏。一九七〇年起的四年間，我在洛杉磯的藝術學校學習攝影，當時加州正興起一股反文化潮流，年輕人認為西方的物質主義發展過度，開始走向東方神祕主義，哈瑞奎師那、西藏密宗、禪學等學派思想可謂百花齊放。人們一得知我是日本人，便會向我詢問：什麼是「悟」？我別無他法，只好拿出以前在禪學問答集中讀到的一句話，有曰：

「不往死，亦不往何處，禪在此。不追尋，不言物。」

我必須維護身為日本人的名譽，被問及關於日本文化的問題時，勢必要能提出令人信服的答案，因此我急忙翻閱各種相關佛典。在美國，國學大師鈴木大拙老師的英文著作廣為流傳，我邊閱讀英文版《禪與日本文化》，邊參照譯成日文的版本。對真正參透道理的人而言，即便再艱澀的內容，也可以用簡單的口語說明，不明白箇中真理的人反而會使用艱深的字眼，這是學院主義提出的一般論。《禪與日本文化》這本書便介紹了許多日本人耳熟能詳的話語，但這些話一旦要以文字說明，日本人便不知所措了。

甲斐國「惠林寺有位快川和尚，是武田信玄的禪學導師。信玄死後，快川拒絕交出寺中的逃難士兵，惠林寺因此遭織田信長的軍隊包圍。快川和士兵把自己關進山門的樓上，織田的軍隊採取火攻，火焰之中，僧侶仍在佛前盤腿打坐，快川和尚一如往常開始對士兵講道。

「你我今日被火焰包圍，面臨如此危機，各位要如何使達摩祖師的禪輪繼續運轉呢？請每位發表一句話。」

然後，每個人發表自己的領悟。眾人語畢之際，僧侶開始陳述自己的意見。當所有

人皆達火定三昧[2]境界時，和尚說了如此禪偈。

「安禪不必以山水，滅却心頭火自涼。」（摘自鈴木大拙《禪與日本文化》，岩波新書）

一九七四年我移居紐約。當時紐約的藝術界，六〇年代普普藝術風潮已告終，極簡藝術和觀念藝術等知性氣氛則正興起。我懷抱著一股野心，要以被藝術界貶為二等媒材的攝影，在當代藝術中一較高低。走到今日，我認為人生就是一種落差。由低處往高處爬昇是人生樂事，一開始就生於高位的人則是不幸的，因為未來只有衰落一途。

在紐約，我主要的收入是支持年輕藝術家的各種獎學金。這類的獎學金，讓我深感只有美國這樣新興的移民國家才擁有如此寬廣的胸懷，因為即使是外國人，也具備同等申請資格。我首先拿到紐約州政府的獎學金，以這筆資金展開在自然史博物館拍攝的「透視畫館系列」。在獲得某項獎學金後，要爭取到更大筆的獎學金就變得容易許多，第二年，我拿到了古根漢獎學金。

美國獎學金制度有意思之處，在於受獎者不須作任何回報。我在領取古根漢獎學金時便被告知：「此獎學金是為了讓年輕、有潛力的藝術家，從維持生計的雜事中解放一年，以專注於作品製作。」我以這筆獎學金在美國各地旅行，完成了「劇場系

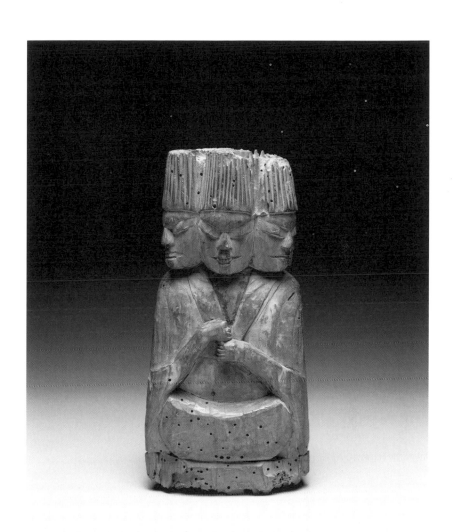

三面六臂像
木造　像高約22公分　時代不詳

列」。第三年，我獲得美國政府出資的美國國家藝術基金會獎學金，就此旅行全世界，開始拍攝「海景系列」。

第四年，我陷入困境。可以申請的獎學金已全數申請，然後在同一年，我結了婚，也有了小孩。妻子絹枝曾在日本資生堂的廣告部門上班，她厭倦了商業藝術，移居紐約後成為前衛女畫家。看著我的收入來源斷絕，妻子似乎感到不安，提出了自己開家小店的想法。我們在剛開始有畫廊聚集的蘇活區租下一棟小樓中的二樓，經營起販賣日本織物和古代民藝品的店。因為缺乏資金，當時的裝潢還是由我和日本藝術家俄大工仲間一起完成的。

妻子為了採購商品迅速回國，動用了在資生堂廣告部門累積的情報及人脈，於三週後返回紐約。開店首日，我們的銀行戶頭只剩兩百美金。但是當天生意興隆，連野口勇都大駕光臨，買了一面明治時期刺子繡[3]的大包巾。一個月後，紐約時報週日藝術版以整版介紹我們的「MINGEI」畫廊，幾天之內，店內存貨全部售罄。我原本只是在一旁協助妻子的工作，但是當時小孩還未滿周歲，很快地，出國採買的工作就落到我身上。

我其實連瓷器是來自伊萬里或鍋島都無法分辨，還是個徹徹底底的門外漢。但很快

地藏菩薩像
木造　像高約15公分　鎌倉時代

就出發去採購。我買回的東西包括奇怪的蕎麥麵用豬口小碗、印章盤、久留米織物，甚至一些些被認為曾在廢佛毀釋運動[4]中被丟入河裡，因而沖刷得一片光滑的佛像。返回紐約後不久，附屬於日本外務省的國際交流基金會在紐約的日本文化協會舉辦「日本美術中的民俗藝術傳統」展，這展覽集結了日本古代民藝品中的頂尖作品。

在那時候，我第一次看到了圓空佛[5]，首次見到室町時代的檜垣紋信樂壺，也剛認識根來塗[6]所散發出的朱漆與黑漆之美，對於自己採買的物品與這些工藝品之間的差距感到啞口無言。從那時起，我在心裡許下誓言，下次一定要買回相同水準的作品。我把懊悔化作動力，開始認真對待這份工作。

三個月後，我再次回到了日本。在川越的骨董店中，我發現一件很特別的佛像，三面六臂像（一三三頁）。之所以被稱為三面六臂，是因為佛像的兩肩還各鑿有兩個洞，故推測原本應有六條手臂。三面六臂像雖然不是圓空佛，但氣魄非常相似。這不是佛像雕刻師所造的佛像，而是修行僧侶的遊戲之作。我第一次感覺自己買對東西了。

之後在飛驒高山，我買了一尊高十五公分左右的小地藏像。這件在山中發現的寶物，當時的收購價是一萬日幣。這尊佛像，如何看都很像千體佛中的一尊，尤其是側臉部位和比例上都有著難以言喻的平衡感，是一尊小而優雅的佛像。

最初我只能認出物品是否古老，還沒有判斷年代的眼光，但看過好骨董後，判斷越來越準確。現在再看一次這張照片（一三五頁），我想這尊菩薩像最晚應是鎌倉時代的作品，因為佛像的臉部散發著藤原時期的表情。我把佛像帶回紐約，但並未陳列在店裡，而是放在內室，只供自己欣賞。一日，一名年輕藝術家看到這尊佛像，說無論如何都希望我將佛像讓給他，但我表示自己還想多賞玩一段時間，拒絕了他。結果他每逢週六便帶著小花束登門拜訪，說即使不賣也沒關係，他只要看看佛像就好。我終於被他說服，將佛像讓給了他。

於是，我過著晚上沖洗攝影作品，白天從事骨董商的雙面生活。正式登記公司名號時，營業項目定為「古美術品的販賣暨當代美術的製作販賣」。

接下來的數年間，我每年往返日本和紐約約四趟，一邊巡禮寺廟佛閣，一面前往各地骨董店。京都每月二十一日在東寺舉行弘法市集[7]，我會在早上五點以前前往，那是同行的交易時間。去了幾次後，我和眼光相近的業者結為朋友，接著便被邀請一同前往地方上的同業市集。敦賀市集的地點在一座廢棄的保齡球場，保齡球球道上擺滿箱子，箱內堆滿各種寶物，人們要在瞬間估價後舉手搶標。這正是骨董業界不可思議之處。在東京和京都，一流的骨董店裡各界名人雅士雲集，是知性的高級沙龍，但一到

地方上，這種行業就如同廢棄物回收業。

我在大學時代學過社會學，便運用田野調查的技巧，訪問地方上的年輕骨董業者。

這位敦賀業者在高中畢業後一直在核能發電廠的建築工地工作，開始回收廢棄物，在廢棄物中找尋可賣之物，然後帶到京都的東寺市集。他也曾和同業合租小貨車，在新潟縣的街巷間來回收集廢棄物。當時是田中角榮[8]的時代，我向幾位新潟骨董業者詢問他們對田中角榮的意見，令人驚訝的是，沒有一個人不曾受過田中角榮的恩惠。有人靠他得到工作，甚至有人因為他的介紹而結婚。我在此見識到了被稱為「今太閣」[9]的首相之力，以及日本式的政治風土原型。我想在山形縣購買古老的木櫃，再度與當地業者同行。

最下游的木櫃收購業者駕著小貨車，在山裡的小村莊間一戶戶拜訪，用卡車上載滿的全新閃亮櫃子換取幕末或明治時代的骨董櫃。白天一般家庭裡只有老太太在家，她們都很高興能以髒污的老舊櫃子換來象徵現代文明的新櫃子。現代物品的價值觀和現代的價值觀，究竟何者比較優越？我也無法判斷。

某日，我在東京的一流骨董店中看到這件南無佛太子像（二二九頁）。這佛像刻畫聖德太子兩歲時的模樣，雖是幼童，五官神情散發著睿智，但仍是不帶成人感的童顏。

我深深沉迷於這種絕對不可能存在的時間差表現，如同迷戀女性般，我也迷戀上這尊

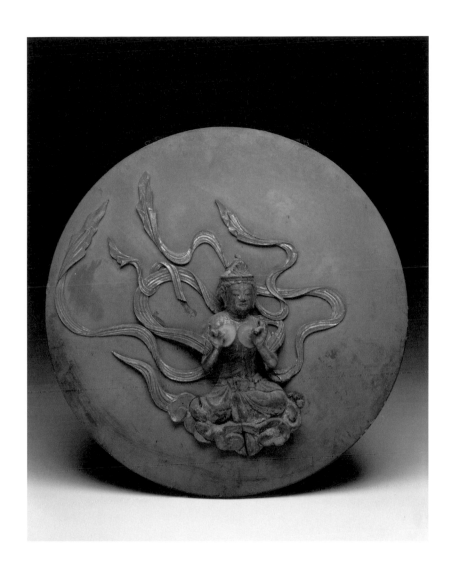

淨琉璃寺飛天光背殘片
木造　像高約27.5公分　平安時代

太子像。我抱著一股覺悟，用全部財產買下這座像。

聖德太子出生在飛鳥時代初期，那是日本史上非常艱鉅的時代。欽明天皇在位期間，是否接納佛教的問題造成崇佛派和廢佛派兩派對立，還有朝鮮任那國日本府被新羅國的軍隊推翻，蝦夷民族統治北方邊境，以及中國大陸的隋朝統一天下後對日本造成的壓力。國內民族對立加深，甚至發生了弒君事件，而皇族內又沒有可以繼承皇位的皇子，只好擁立日本第一位女皇。二十歲的聖德太子便是在這樣的大混戰中擔任攝政，制定「冠位十二階」和「十七條憲法」，並用心吸收新文化，日本文化因而迅速發展。聖德太子可說是拯救日本的人物。平安時代，將聖德太子神化而形成的信仰逐漸傳開；到了鎌倉時代，太子信仰已經廣及所有教派。這尊像也是鎌倉時代的作品。

平安時代的《太子傳曆》和《古今目錄抄》如此記載：

「二月十五日，聖德太子合掌面東，南無佛賜舍利子，時年僅二歲。」

這尊南無佛太子像就是依此傳說而製。我緊緊抱著這尊佛像回到紐約，數月後，佛像被普林斯頓大學納為收藏。

再介紹另一尊命運坎坷的佛像。雖說是佛像，其實是裝飾在光背上的化佛（一三九

頁）。化佛不知何時從日本流出，而我在歐洲發現了它。從樣式上看，似乎是藤原期的定朝樣式[10]，我立刻想到平等院鳳凰堂內陣的雲中供養菩薩像，只是尺寸小了一點。後來得知這原是淨琉璃寺的中尊，原本是阿彌陀如來像光背上的化佛之一。我立刻前往淨琉璃寺。光背上的化佛共有十一尊，其中四尊是出自古人之手，而我在歐洲發現的這尊佛像，經確認後是出自相同手筆。淨琉璃寺的阿彌陀如來像是指定國寶，為永承二年（一○四七年）建立淨琉璃寺本堂時所製。雖然光背也被認為是同時所造，但其實現今的光背是江戶時期補製的。江戶時期光背補製完成後，創建時所造的四尊飛天化佛被放回原處，並換下另外七尊毀損的化佛。這七尊中的一尊，浪跡天涯後來到了我身邊。祂盤坐雲上，敲響樂器，身上天衣翻飛，從高空跳著舞蹈降臨到我身旁。這尊飛天化佛後來成為柏克夫人[11]的收藏，預計未來將贈與大都會美術館。

一九八六年，我意外收到普林斯頓大學清水義明教授的請託。一九八二年，雷根總統訪日時，在中曾根首相的渡假地日之初山莊發表將在華盛頓國家畫廊舉辦「大名文化展」的消息。清水教授為策展人，我則擔任華盛頓方的工作人員，負責評估所有展出作品的保險價格。這並不是為了向任何保險公司投保，只是美國會以國家身分為展出作品擔保。不過這回可難倒我了，國寶和重要文化財要如何估價才好？如果市場上

曾出現類似作品，某種程度上還有數值可參考，但是這次展覽裡有太多市場上絕不可能出現的寶物。

京都神護寺所藏的肖像畫名品《傳源賴朝像》便是一例（一四三頁），據說這是藤原隆信的手筆，當然已是指定國寶。當我們看日本畫時會用「畫品」形容繪畫的格調，而這幅《傳源賴朝像》在畫品上的地位應是無可超越，雖然被認定是十二世紀末之作，但與中世紀的歐洲繪畫相比也毫不遜色，甚至優越好幾倍。當我正為此煩惱時，清水教授聯絡了我。

實際上是日本文化廳非正式地聯絡教授，提及這件作品的估價。近年來的藝術品拍賣市場中，日本企業以最高價拍下梵谷的《向日葵》，若國寶《傳源賴朝像》比《向日葵》還低價，將是一件嚴重的事。我心中終於明白，原來價格完全是相對的，決定於時代的趨勢、文化的消長、投機的想法、國家的尊嚴等，各種元素交織後浮現出一個抽象的數字，而這個數字表現的並不是作品真正的價值。這樣一想，我立刻輕鬆定出日幣六十億的數字。最近，這幅《傳源賴朝像》在藝術學會間引發了爭論，認為畫中人物應該是足利直義的新論點占了上風。對於當時自己的不謹慎，我想起市場小販唱的一段開場白……

「來喔來喔，過來看看，這裡您所看到的是賴朝公三歲時的頭蓋骨喔……」

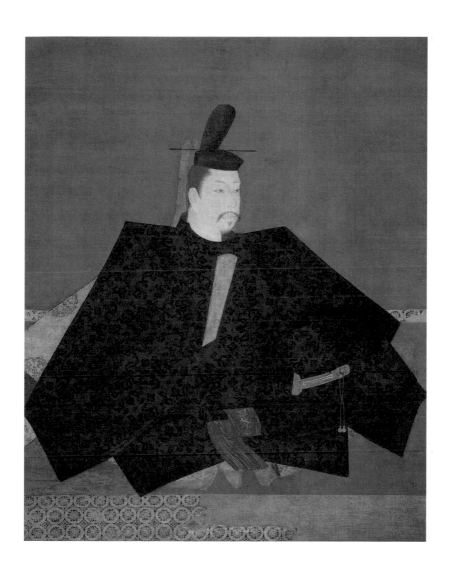

傳源賴朝像
絹本著色　139.4×111.8公分　鎌倉時代　國寶　神護寺
照片提供：京都國立博物館

一九八九年，紐約蘇活區成為流行的最前線，房價飛漲，骨董店所在的房子也被賣掉了。然而就那麼湊巧，從那時起我的作品也開始售出。就這樣，我告別了十年的骨董商生活。

南無佛太子像，捕捉了太子面向東方誦念南無佛時合掌的兩手間出現舍利子的瞬間。舍利是佛的遺骨，而骨董就是「骨之薰」。我有一次在鄉下骨董店挖寶時，發現一只壺。那是鎌倉時代的造形，壺中殘留著淫土以及類似骨頭的東西。我試著洗一洗，或許是污跡隨著骨頭流了出去，壺上出現了一層美麗的自然釉。骨之薰也是死之薰。我一想到我存在的這個「生」，以歷經數十世代的「死」，和數百年前的鎌倉時代相連，便陷入了遙思，想問自己究竟是從何處而來。

風前之燈

Q：在蠟燭的照射下，好像有什麼陰影映了出來。

A：被照射的物體是拍下蠟燭一生的底片。

Q：什麼是蠟燭的一生？

A：被火點燃後到被燃燒殆盡之間的數小時。

Q：形狀好像有點怪異。

A：因為蠟燭的火焰隨著當晚的風而搖曳。

Q：所以每晚都會成為不同的形狀嗎。

A：蠟燭，看起來相同，但是燃燒的方法卻不一樣。

　　沒有任何一支蠟燭是相同的。

　　無風之日，它會穩定而緩慢地燃燒，

　　起風的日子，它則是激烈而短暫地燃燒。

Q：那這個影子是什麼？

A：蠟燭以自己的火焰，照出自己的一生。

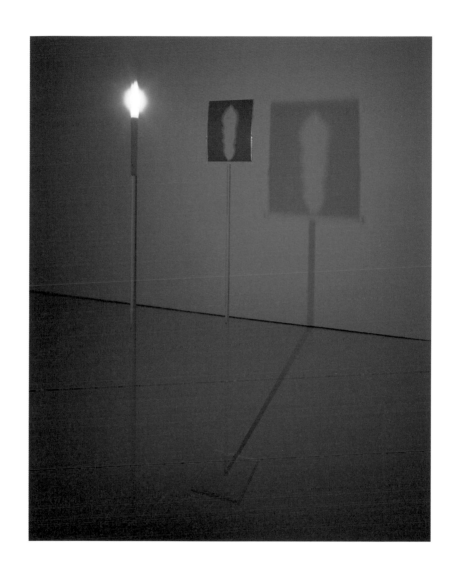

銀座　小柳畫廊　以日本蠟燭製作的裝置作品。
以蠟燭照射拍下了蠟燭一生的底片，底片的影子投影到背後的牆壁上。
1999年4月

活躍於明治時期的傳奇落語家三遊亭圓朝，有齣自創自演的「死神」。該劇描述一男子被窮神盯上而窮途潦倒，尋死之際有名骨瘦如柴的老人拄著手杖出現。老人即是死神。死神教導男子如何分辨人類的壽命，男子因而成為醫生，賺了大錢。其中有幕場景是無數的蠟燭火海，每團火焰都代表一條人命。死神引領男子進入此地，由無數蠟燭點燃的炎海……

火焰，火焰，盡是火焰的驚人場景歷歷浮現在我眼前，這是此段落語深深吸引我的原因，也是語言藝術不可思議之處。可惜我沒能出生在明治時代，只能從閱讀中體會

風前の灯

圓朝的落語，只是不知不覺中，我竟然也為自己表演了起來。

故事接著發展，男子受著富翁的三千兩獎賞所誘，決定替即將壽終正寢的富翁矇蔽死神，沒料到此舉賠上了自己還剩一半以上的壽命。當死神讓他看見自己的蠟燭即將熄滅時，男子慌張了起來，想用顫抖的手把正要熄滅的蠟燭點著，「啊，滅了。」舞台上的圓朝高喊一聲，故事到此結束，布幕隨聲落下。真是精采絕倫的演出。

我拍攝「蠟燭的一生」時，每晚都獨自在無垠的黑暗中看著點燃的蠟燭。日本蠟燭是取櫨木果實抽蠟製成，不知其中是否摻雜不純物質，即使在無風之日，有時也會突然特別明亮，或自行搖曳起來。我感覺似乎有異界生命以類似摩斯密碼或搖旗的信號與我徹夜交換訊息。即使我沒有解讀的技術，對方仍不以為意，向我傾訴如故。

有時，火焰變得無比黯淡，燃燒的燭芯前端會有蠟油一滴滴落下，落下瞬間，眼前又突然一陣光芒燦爛，蠟燭彷彿罹患了躁鬱症。仔細一看，這些光芒出現的時候，光的粒子以七彩顏色由中心往四面八方的黑暗散去，但這可能是因為我過度注視光源，光在眼球中反射的緣故。若繼續緊盯著看，反射會越來越嚴重，彩虹顏色的粒子溢滿眼球，轉變成一種催眠狀態。在進入催眠的前一刻，我記得一種乾渴，眼睛的乾渴，反而忘了光的光輝。

古希臘時代有則著名的柏拉圖洞穴寓言。故事中的人類居住在一座偌大的洞窟，真理之光射進洞內，在牆壁上映出世界的影子。但是，人類無法直接注視那光源，因為眼睛會不堪強光而盲。爾後，人類看習慣了「世界」的影子，逐漸忘記這只是影子。

十八世紀的英國，一名貧窮的打鐵匠之子誕生了，歷經苦難後長成偉大科學家，他就是麥可‧法拉第，以發現電磁感應以及法拉第電解法則而聞名。

一八六○年的聖誕節，法拉第在倫敦皇家研究所中，為非科學專業的一般年輕學子舉行六場演講，演講內容日後集結為《蠟燭的化學史》，影響了許多日本少年少女，包括當時還是模型少年的我。書中以一支蠟燭的燃燒現象開始說明，生動描繪了自然界的各種現象，閱讀時就像在聽一場以眼睛記憶的演講。此書序文簡列於下。

「從原始時代的火炬到今日的蠟燭，人類在黑夜中照亮住家的方法，直接刻劃出人類文明的尺度。史前時代的人類是火的崇拜者，在使用火的同時，也思考著火的神祕性。或許已經有人走到接近真理之處，但我們最好還是謙卑地認為自己依然處在無可救藥的無知時代。蠟燭是為了照亮此刻以及自然界中的黑暗場所而製造的，然而我們必須先立起知性之光。我相信本書的讀者中，一定會有人奉獻一生致力於提昇人類的

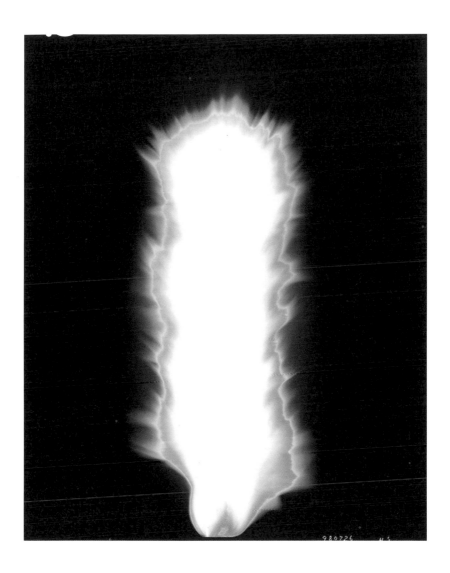

陰翳禮讚（細部）・1999
In Praise of Shadows（detail）・1999

知識，科學之源必須不斷添加薪火。燃燒吧！火焰。」（《蠟燭的化學史》，麥可・法拉第

口述，日文版譯者三石巖，角川文庫）

這是一篇多麼動人的序言啊。演講也是從蠟燭的身世談起。因為對象都是年輕人，法拉第也讓自己回歸年輕狀態，以親切的口吻發表演說。儘管如此，演講內容還是嚴謹的科學。法拉第依序說明蠟燭如何由固體融為液體，然後成為氣體，再化作火焰的過程。內容說明了木棉燭芯的毛細管現象、燃燒現象，還有燃燒所需的空氣、燃燒生成的水和二氧化碳、因熱而產生的上升氣流等。

歐洲的近代就在如此的理性精神下展開。換句話說，就是無神的世界。人類懷著自負，對自然界的所有現象照以理性之光，將一切攤在日光下檢視。現在看來，十九世紀的科學思想，其實就是對科學的信仰。科學本身成為一種宗教，不論當時位於思潮邊陲的亞洲地區是否因此受惠，拜科學之賜，我們身處的世界確實變得極為便利。

谷崎潤一郎的《陰翳禮讚》是考察日本文化內在陰影的名作，於昭和八年執筆。谷崎這樣描述：

「我經常思考，如果東方能發展出有別於西方的科學文明，我們的社會樣貌或許將與今日大不相同。例如，如果我們有自己的物理學、化學，那以此為根基的技術或工業，勢必也能發展出不同風貌。如此一來，日常生活中使用的機械、藥品、工藝品，是否也能更符合我們的國民性呢？不，恐怕連在物理學、化學的原理探討上，也會產生與西方人不同的見解：針對光線、電、原子等的本質與性能，說不定也會發現有別於今日所知的另一類風貌。」（谷崎潤一郎《陰翳禮讚》，中公文庫）

谷崎還在文中建議，如果日本人要發明自己的鋼筆，應該要換為毛筆式的筆尖；他還抱怨收音機和錄音機等發明讓日本言語藝術中重要的頓挫逐漸消逝。

但是，讓谷崎最感威脅的，似乎還是電燈帶來的明亮。谷崎曾如此表示他對日本漆器的熱愛：

「而且，若將那熠熠生輝的漆器置於暗處，表層反映的搖曳燈火似乎在提醒我們，在此寂靜的房間，亦有清風徐來，這領人陷入冥想。若幽室內無漆器，則那燭光、燈火所釀造出來的光怪夢幻世界，那晃動之焰所衝擊出的暗夜脈搏，不知魅力會滅減幾分。」

還有，讚美以漆器碟皿盛上羊羹的那段文字，也是我喜歡的段落。

「如此說來，羊羹的色澤不正適於冥想嗎？那玉一般半透明的昏暗表層，彷彿要將陽光吸至內部深處一般，讓人覺得透著如夢似幻的微光。顏色是如此深邃、複雜（中略）。即使羊羹具備如此色澤，若將它置於茶點用的漆器器皿之上，表層的朦朧之黑便沉入難以辨識的漆黑，愈發引人冥想。當人們將那冰涼滑溜的羊羹含在口中時，會感到室內的黑暗宛如化作一粒甜美的方糖，融於舌尖。」

當我出國拍攝海景時，一定會帶上一盒「夜之梅」羊羹。切開紫色的羊羹，紅豆的切口浮出表面，宛如寒空中月光照耀下的滿天白梅。這種眼睛難以區分的，黑暗中的另一層黑暗，成為我拍攝「夜之海」的標準。

在法拉第之後，有近一百五十年的歲月流逝。自然界的黑暗已經完全曝曬在白日之下。但另一方面，屬為自然界一部分的人類，其內心之晦闇，在人類愈是明白大自然構成原理的同時，卻愈是沉入黑暗深淵。

文末我想用昭和五年以二十六歲青春之姿自盡的詩人金子みすゞ的〈日之光〉作結。此詩當時刊載於文學雜誌《燭台》。

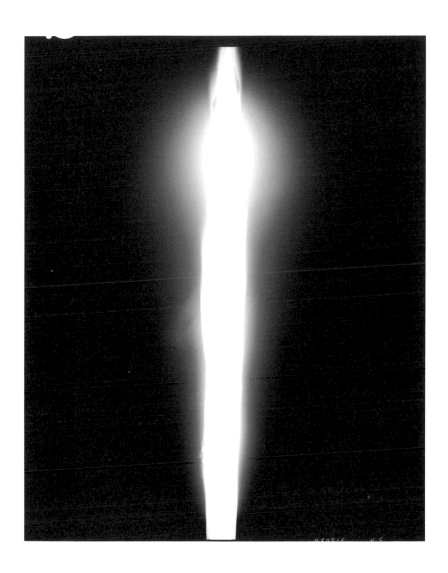

陰翳禮讚（細部）· 1999
In Praise of Shadows（detail）· 1999

日之光

太陽的使者
在空中相會
路上遇到南風
南風問：您為何事來？要往何處去？

一名使者說
為了將光明灑向大地
讓人類得以工作

一名使者欣喜答道
為了讓花朵綻放
世界充滿喜悅
一名使者溫柔傾訴
為了讓靈魂清澈

可以渡橋

最後一名使者似乎有些寂寞

我是為了製造影子

所以還是跟您走吧

異邦人之眼

Q：您在國外居住了很長一段時間。
A：法律上，我被稱為在美日僑。
Q：不過在美國，您仍算是外國人吧？
A：所有美國人，都是外國來的人。
Q：旅居國外久了，您有怎樣的感觸？
A：反而讓我更理解日本了。
Q：那是怎樣的理解？
A：讓我更想成為日本人。

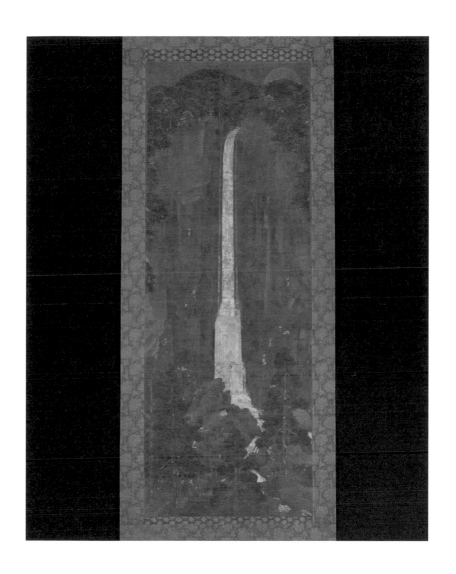

那智瀑布圖
絹本著色　159.4×58.9公分　鎌倉時代　國寶　根津美術館
照片提供：根津美術館

一般我們會認為，最理解一個文明或文化之人，一定是在那個文明或文化下長大的。但是，日本的情況似乎不同。若探究誰最了解日本，會發現答案不一定是日本人。

這是我長年旅居國外的體會。

另外，明治時期的王政復古¹究竟算不算一種革命？我對這個問題也做了多方思索。當時日本已大致建立現代國家的制度，前一代的德川幕府也已讓出政權，整個過程並未發生任何流血革命，順利而和平地轉移政權。若我們視明治維新為一種革命，那麼我認為，與其稱之為政治革命，不如說是宗教革命。我會作此思考，是因為當時日本打著國家神道革命的名號，破壞、捨棄了無數佛教藝術。明治初期興起廢佛毀釋的運

動，就如同今日伊斯蘭基本教義派的塔利班組織四處摧毀佛教遺跡，現在看來是極其野蠻的行為，但是數世代前我們的祖先也曾如此狂暴，與塔利班一樣以原教旨主義為藉口，竭盡所能破壞佛教寺院。王政復古雖然旨在恢復古代天皇制，但某種意義上卻可視為日本超保守勢力捲土重來，也就是說，造就現今日本的日本現代化，居然是在這種旗幟號召下完成，真是非常諷刺。

興福寺在廢佛毀釋運動中嚴重毀損，僧侶被迫還俗，該寺因而與自古以來被視為一體的春日神社共用神主，成為沒有住持的寺廟。過去，興福寺中的食堂、細殿、寶藏塔，在鎌倉時代的重建時期數度遭祝融之災，仍然倖存，但在這次災難中則無一倖免，佛像、經卷、佛器都遭丟棄，甚至五重塔也被賣掉。五重塔原本預計是要拆除的，但因拆毀需要大量經費，以火燒毀又擔心波及附近民宅，因而作罷。

長年荒廢的法隆寺，此次卻意外逃過一劫，原因是法隆寺將寺內自飛鳥到白鳳時代的傳世之寶全數獻給朝廷，寺內的金銅佛像因而被慎重保留下來，甚至還因皇室賜與下賜金而得以修復寺院。今日這些佛像都展示在東京國立博物館的法隆寺寶物館裡。

細細尋思，會發現這真是不合邏輯。法隆寺是由天皇家的直系先祖聖德太子所建，而聖德太子是制定十七條憲法、提倡「敬奉佛法僧三寶」，並於最後立佛教為國教之

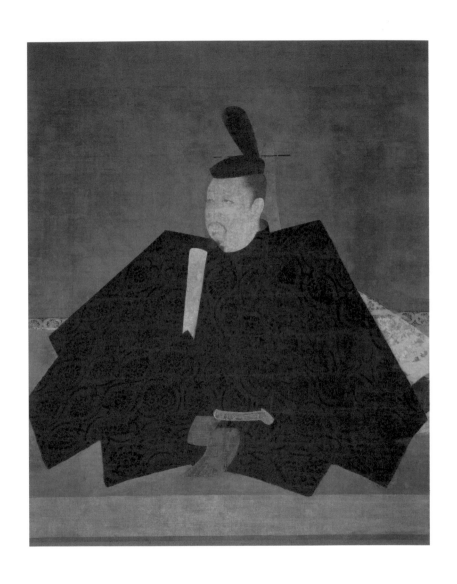

傳平重盛像
絹本著色　143.0×111.2公分　鎌倉時代　國寶　神護寺
照片提供：京都國立博物館

人。但同樣的天皇家，現在卻倡導廢佛毀釋，然後法隆寺卻又將佛像奉獻給天皇家，讓天皇家來守護。

所謂革命時代的動亂，大概就是如此吧。前一刻還提倡尊王攘夷、極力排外的日本，現在卻改弦易轍，提倡文明開化、雇用外人。二次大戰時期也是如此，戰前稱外國人為惡鬼、畜生，戰敗後卻推崇其為自由主義者。日本應停止這樣愚昧的行徑。

如此的時代背景下，明治十一年（一八七八年），費諾羅薩以二十五歲弱冠之年擔任東京大學哲學及政治學教授。費諾羅薩以優異成績從哈佛大學畢業後，發現大森貝塚的愛德華‧摩斯將之聘請來日。他原本就對美術感興趣，在哈佛時曾研讀藝術史，並是當時新創立的波士頓美術館美術學校的第一屆繪畫班學生。來到日本後他看到狩野探幽的畫作，彷彿受到雷擊般震驚，無法移開目光。對費諾羅薩而言，這是在西方前所未見的繪畫，以單一色彩表現出人類精神的獨創形式。他因而一頭栽進日本藝術的研究中。幸運的是，他有一名學生岡倉覺三（即後來的岡倉天心）。在岡倉覺三的翻譯協助下，費諾羅薩親自拜訪日本畫各流派的畫家、貴族、各大領主，並觀賞各大名寺中的古名畫。當到了狩野家時，費諾羅薩則拜狩野為師，自行鑽研狩野繪畫，後來獲封狩野永探理信的名號，成為鑑定師，為狩野繪畫開立的鑑定書也受到狩野家認可。費諾羅薩在日本只待了短短幾年，卻已精通日本美術。傳聞有人為了考驗費諾羅薩，將

一百張繪畫的落款都遮蓋起來請他鑑定，結果費諾羅薩一一說中繪畫者。費諾羅薩甚至將自己的長男取名為狩野。然而，費諾羅薩也深深感到若要挽救日本人已不重視的日本美術，必須從社會、政治活動出發，透過演講和著作擁護日本的傳統美術。他也積極遊說政府的重要人士，因此被文部省任命為美術行政。明治十七年，在文部省策劃下，費諾羅薩首次前往京都、奈良，對古神社寺廟開調查。文部省還特別要求法隆寺打開從未對外公開的夢殿，讓費諾羅薩及同行的岡倉天心鑑賞裡頭供奉的觀音像。

根據說記載，這尊佛像自古即為祕佛，見過的人屈指可數，甚至鎌倉時期僧侶顯真得業也未能獲准觀拜。儘管法隆寺堅決反對，但是在政府的強迫下，費諾羅薩最終獲准參觀。隨行的岡倉天心觀拜完後大為感動，寫下這段話：

「打開門扉，千年鬱氣盛烈撲鼻，暫可忍受。撥開蜘蛛網後，先見一束山床几，佛像立於後，觸手可及。像高七八餘尺，以白布、經切等物層層覆蓋。久未出現的人氣驚動老鼠小蛇。解開白布後，見一白紙，想早年開殿之際，眾人因雷聲大作驚恐不已，開殿必止於此。白紙之下，佛像莊嚴仰臥。能親眼拜見佛像，真乃人生一大快事。」（《奈良六大寺大觀》第四卷，岩波書店）

在那之後，費諾羅薩和好友畢契羅都因研究佛教美術而嚮往佛學。明治十八年，兩人捨棄基督教信仰，成為佛教徒，指導他們的是三井寺（園城寺）的高僧櫻井敬德。對於費諾羅薩，日本人應該抱持感謝之心，因為日本在追求歐化思想中幾乎喪失了自己最珍貴的文化資產，而費諾羅薩則將此一危機降至最小。今日，在琵琶湖外約一公里的山間，費諾羅薩永遠安息在三井寺別院法明寺中。

深愛法隆寺夢殿觀音像的外國人還有安德烈‧馬勒侯。到底應該如何稱呼此人呢？他在納粹占領巴黎時是反抗鬥士，也一度是抱持共產主義理想的革命家，同時也是寫下《人類的命運》的小說家、戴高樂政權的文化部長，又是三島由紀夫口中「我也想和馬勒侯一樣不斷冒險」的行動冒險家。馬勒侯最為知名的，便是以行動來堅持自己的宗教和政治理想。他認為，每個人身上都有種不朽，那不朽不是神，亦非革命，而是在藝術中可以得見者，即使藝術「無法使生或死正當化」（《非時間之物》）2。他也說「就像人相信神一般，我相信藝術」，就算藝術「什麼也無法解決」，但是「光是超越」，已經足夠。雖然我是藝術家，也為馬勒侯這樣激昂的想法深深感動。

一九三〇年代馬勒侯在年輕時便開始在巴黎蒐集日本出版的藝術雜誌《國華》，對日本藝術相當熟悉。《國華》在明治二十二年由岡倉天心創刊，至今仍不斷出版。戰後，馬勒侯把世界各地認定的藝術傑作，以幻想的方法集結成《想像的美術館》。傳

說中為刻畫聖德太子模樣的救世觀音像和百濟觀音像也被放入這座想像的博物館中。

馬勒侯在大戰前後曾四度訪日。昭和三十三年來訪時，他親自鑑賞了在《國華》中看到的兩幅繪畫，其中一幅是根津美術館所藏《那智瀑布圖》（一五九頁）。這件作品帶給馬勒侯無比衝擊，他在《非時間之物》中如此描述：「這件掛軸並不是繪畫（中略），而是一種記號。」「由寂靜而生的風景。」「畫中垂直的水，明明從兩百公尺高往下墜落，卻是完全不動的。」「向著空中聳立的白劍。」（那智瀑布的精神）一直都是在下的人類和在上的天空的對話，即使用盡所有文字去描述，似乎也道不盡馬勒侯當時的感動。

另一幅畫，是藤原隆信所描繪的《傳平重盛像》（一六二頁）。馬勒侯認為，這幅畫對西洋繪畫提出最強烈的質疑，因為它並非宗教畫，所描繪的是一種精神。馬勒侯說：「先人的肖像是死者的方舟，載著死者之顏航行。當然在這裡不得不討論其他文化如何表現人的面孔。畢卡索創作了名為『面具』的作品，但這個『面具』就是畫本身。基督教徒曾製作『榮光的肉體』，描繪進入復活、從人類本質中解放的肉體。至於《傳平重盛像》的肉體，則因為繪畫本身而解放本質，所以並不是屬於西方的繪畫」。（Michel Temman 著《安德烈‧馬勒侯的日本》，Le Japon d'André Malraux）

一九六六年，羅浮宮美術館在馬勒侯的策劃下舉辦了日本繪畫至寶展，《傳平重盛

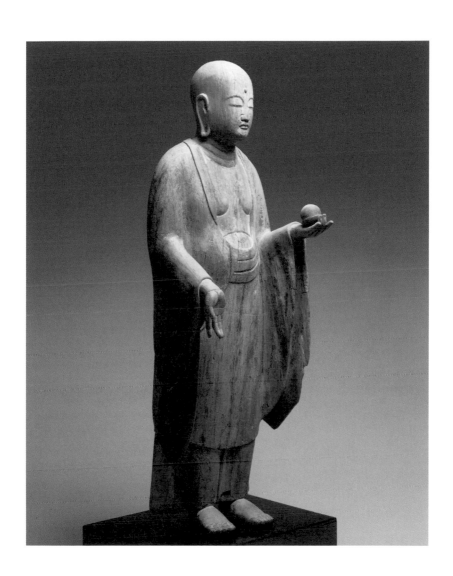

地藏菩薩立像
平安時代

像》被當作展覽中最重要的作品。一九七四年，馬勒侯將《蒙娜麗莎》帶進東京國立博物館展覽。我的理解是，這是羅浮宮對日方出借重盛像的回禮，但是，若沒有馬勒侯而單憑日本的力量，隆信的《傳平重盛像》恐怕很難獲得如此地位吧。

費諾羅薩從明治時代的混亂中救出多件名品，最後交給波士頓美術館收藏，包括《法華堂根本曼陀羅》，這是唯一一件流落日本海外的奈良時代繪畫；此外還有數件平安時代的佛畫。這些作品若在日本，絕對會被認定為國寶。在美國的重量級美術館紐約大都會美術館中，日本美術的核心是亨利‧帕卡德的收藏。帕卡德來到日本的時間，適逢明治時代之後的第二次混亂期，亦即二次世界大戰後美軍占領日本的時代。

帕卡德在華盛頓大學專攻土木學，戰爭開始後，便前往唐那德‧肯恩、塞登斯蒂克等日本文化研究學者輩出的科羅拉多州，在海軍日本語學校學習日文。之後赴沖繩從軍，官拜資訊單位的少校。在那時帕卡德受了腳傷，於是戰後轉調中國，任務是將山東省青島的日本人遣送回國。當時，他對失去所有財產、身無完衣的日本人心生同情，加上對浮世繪多少有些興趣，因而買下橫山大觀等多位日本現代藝術家的作品。

之後他擔任總司令部的顧問，再次來到日本，想將當時買下的畫作賣掉，卻發現所買的居然全是假畫。有了這樣遭遇，他了解收藏日本藝術的風險，也因此決心花更多心血鑽研。回到美國後，他在加州柏克萊大學學習東洋美術史，昭和二十八年（一九五三

年）再度赴日，在早稻田大學研究所學習美術史。此時的日本因財閥崩解和財產稅政策的影響，戰前的收藏家紛紛面臨財務問題，一些不錯的藝術品逐漸流入市場，只要有眼光和資金，就可以買到相當好的作品。帕卡德決定，與其成為藝術史學者，不如建立自己的收藏。儘管如此思考，帕卡德並沒有充裕的資金，只好一面咬牙進行藝術品買賣，一面把其中的不凡之作納入自己的收藏。帕卡德決定，在象牙塔中研究學問的學者固然可敬，但我更喜歡像帕卡德這樣意志強烈的人，以自己賺來的錢買下自己深感興趣的作品，把這些作品放在身邊，與作品共同生活，毫不厭倦地鑽研。因為以金錢買下作品，也就表示對作品負起所有責任。一九七五年，帕卡德的龐大收藏──四〇四件作品進入紐約大都會美術館，當中有平安時代的《五大明王圖像卷》、《傳狩野山雪襖繪》、《老梅圖》，還有在金峰山出土的十一、十二世紀神道美術作品《藏王權現鏡像》及《藏王權現像》等。帕卡德捐贈的方式也十分特殊，一般的收藏家會將收藏冠上「某某人收藏品」之名，然後捐贈給美術館，但是帕卡德卻依市價將作品半捐半賣，因而名利雙收。之後，他利用美術館支付的資金設立基金會，提供獎學金資助學者研究日本和東洋美術。時至今日，這個獎學金每年仍舉辦跨國的學者交流活動。亨利・帕卡德在一九九一年過世，我有幸在他晚年與他結識，每到京都便會前往他在大原的家拜訪。某天，我帶著自己的作品前去，因為他以前就說過想觀賞我的作

品。我帶著「劇場」系列。他看了看，突然說「我想要買，多少錢呢？」那時我只是初出茅廬的藝術家，作品在市場上還待價而沽，故不知如何回答，只說了「必須再想想」，然後把話題轉開。這時，他向我出示一張照片，拍攝的應該是平安時代的作品，一尊相當大的佛像（一六七頁）。原來那是他最近購入的佛像，放在倫敦。這回換我詢問價格。這由一整塊木頭雕出的佛像，保存狀況看起來非常良好，價格果然如我想像是無法支付的高價。當我露出放棄的表情時，帕卡德居然說，我可以用自己的作品抵消內部分款項，就這樣，我用我的作品換得佛像的一條手臂。付完其他款項後，我還記得自己手捧著佛像，心裡燃起一股感動，彷彿獲得救贖。

接著，我要再介紹一個人。不，是一組人，一組直到今日仍積極收藏日本美術的收藏家：希爾文‧巴奈特（Sylvan Barnet）和威廉‧波多（William Burto）。二〇〇二年秋天到次年春天，紐約大都會美術館展出了「書寫的意象：日本的書法和繪畫」，這是巴奈特和波多首次公開的收藏展，收藏的核心是日本書法。即使對日本人而言，書法都是極為艱深的領域，尤其是中世紀墨寶，除了深入研究的學者外，現在一般人幾乎無法閱讀，但是居然還有美國人專門收藏書法，光是此舉已令人吃驚。當然，巴奈特和波多對日語只略識之無，更不用說閱讀日本文字了。那巴奈特和波多如何判斷書法的好壞呢？根據他們的說法，是完全憑感覺，作品會主動傳達出訊息。某種意義上，書法

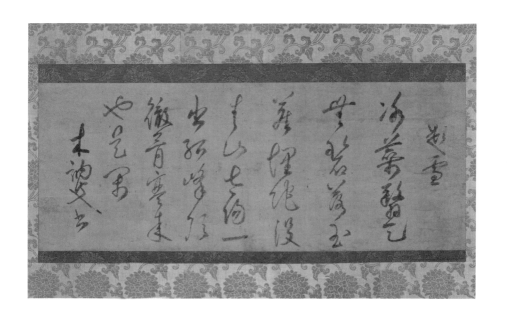

夢窓疎石　書法
鎌倉時代　照片提供：巴奈特‧波多收藏

擁有的精神性可化為眼睛可見的形體，在紙上呈現出來。所以只要擁有能看透此精神性的眼力，就沒有任何問題。其實，看穿作品的精神性，正是巴奈特和波多的專業。

他們長期共同研究莎士比亞，是美國的莎士比亞學權威，所執筆的相關教科書具有不可取代的地位。在美國大學學習莎士比亞的青年學子人手一冊。而兩人的書籍版稅收入全用於收藏上。巴奈特和波多也是我二十多年的好友。波多曾在太平洋戰爭服役，在瓜達爾卡納爾海戰擔任美國驅逐艦隊隊長。當時艦隊遭受日本戰鬥機的猛烈攻擊而沉沒，波多在海上經歷九死一生後生還。巴奈特則是除了自己的興趣外，對其他事物毫不在意，二十年來永遠穿著相同的夾克出現，彷彿奢侈是他的大敵。巴奈特和波多生活簡約，但卻購買超高價藝術品，例如這件夢窗疎石的書法（一七一頁）。夢窗疎石是南北時代的名僧，也是臨濟宗的禪僧，後醍醐天皇曾賜號國師。他每受朝廷強烈召喚時便隱居避世，非常具有禪僧氣質，志在隱遁。夢窗疎石並以書法聞名，也是設計西芳寺、天龍寺庭園的園林師。在此我寫下書法中的詩句。

題雪

冰木翳天晴空逝

玉雪隱地青山沒

太陽一出孤峰頂

徹骨寒來盡清閑

歌詠雪景。

冰片覆蓋的森林遮蔽天空，看不見藍天。如玉般的白雪鋪滿大地，青山也被掩沒。

突然間，日光照亮山頂，徹骨之寒襲來，天地一片寧靜。

這首詩意境深遠，可以有各種詮釋，讀者可依照自己的心境反應來解讀。當日光出現、照耀孤峰頂的那一瞬間，或許可解釋為一種領悟的境界，然後，一股相應般的寒冷隨著領悟刺骨襲來，此時的周圍飄著一股無以言喻的寧靜。夢窓將詩中蘊含的情景，以書法顯現紙上。在這樣的轉換下，所謂文字的格調，都變成了眼睛可見的形體。

這次登場的五位人物，都是讓我們再次理解日本美術珍貴之美的異邦人。在他們的面前，我們這些日本人，不才是異邦人嗎？

Q：這名字真奇怪。是這次展覽的名稱嗎？

A：是的。

Q：名字是盜用自馬賽爾・杜象的名作吧？

A：可以這麼說。是對惡劣杜象的小小報復。

Q：杜象就是那個把小便池稱為「泉」，然後直呼
　　那就是藝術的人，對吧？

A：對。從發生該事件的一九一七年紐約曼哈頓展
　　之後，藝術被改變了，現成物被發明了。

Q：也就是說，這次展覽是杉本先生創作的現成物
　　作品。

A：也可以這麼說。

Q：杜象和您，有什麼不同呢？

A：在杜象發明現成物之前，攝影即是一現成物藝
　　術。所以真正盜用別人想法的是杜象。我只是
　　試圖回復攝影的名聲罷了。

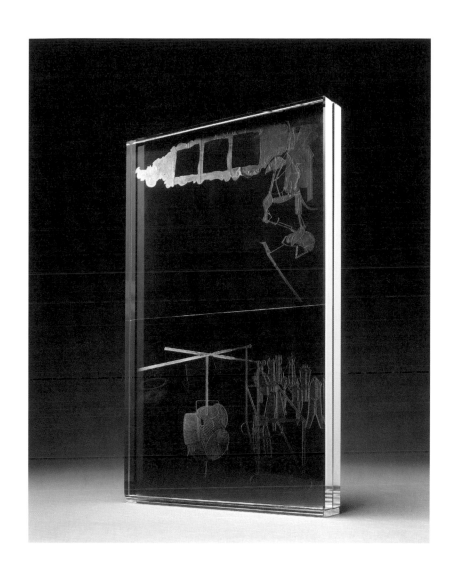

木箱・2004
La Boîte en Bois（The Wooden Box）・2004

以馬賽爾・杜象《甚至，新娘也被她的單身漢們剝得精光》為基礎製作的複製品。
（東京大學研究所綜合文化研究科教養學部美術博物館　製作版本）

大ガラスが与えられたとせよ

「所以，死亡的永遠是別人。」一九六八年逝世的杜象，墓碑上刻著這番話。杜象在生前便構思自己的墓誌銘。這短短的文字是多麼諷刺，多麼戲謔，是杜象留給那些造訪他墓園的仰慕者的信息。今日，在名為當代藝術的領域中創作的藝術家，幾乎都受到杜象的影響，無論是以何種型態，或他們自己是否意識到，這樣說應不為過。在他們當中，也有一群藝術家發現自己被杜象強大的魔咒給困住，為了極力掙脫此種束縛而痛苦萬分。當然，他們在解脫的瞬間，也將感到無限喜悅。在此，我不吝於承認自己也是其中一人。我們若檢視杜象的後代系譜，首先是安迪·沃荷，然後還有傑斯伯·瓊斯、約翰·凱吉、理察·漢密爾頓等，不勝枚舉。

知性又俊美的年輕杜象展開他的藝術生涯時，正是二十世紀初歐洲現代主義風行的時代。在藝術世界中，歐洲遍地發生了各種前衛藝術運動：俄國的構成主義、義大利

的未來派、發源於蘇黎士的達達運動，然後還有立體主義、超現實主義。如果我可以改變我的出生，我希望能夠生在這個時代。然而，杜象身處這些前衛藝術的漩渦，卻從不隸屬任一派，甚至和它們都保持著距離。以退一步之姿與其他學派維持著深切的關係，這就是杜象的人生風格。特別是對於超現實主義。儘管超現實主義的領導者安德烈‧布勒東是杜象的畢生摯友，但杜象並未因此成為超現實主義者。杜象拒絕所有風格標籤，卻也因此能夠發揮更強烈的影響力。我欣賞杜象這樣的態度。杜象在晚年的訪談中如此回顧自己的人生：「我很幸福，我受到幸運的眷顧，我沒有挨過一天餓，也沒有成為有錢人，如此完成了我的一生。」杜象從年輕時就有獨特的覺悟。他幾乎不賣作品，為了餬口而到圖書館打工，天天沉浸在閱讀中。前往美國之後，他以當法語家教維生，但是這樣的杜象，卻在藝術上帶給佩姬‧古根漢和凱薩琳‧卓瑞爾等有錢婦人絕大的影響。對於伴隨富裕而來的榮光和墮落，杜象一直是冷眼的觀察者，換句話說，他旁觀著有錢人優雅而悲慘的生活。「我的資本是時間，而非金錢。」杜象如此說道。

杜象生平只有一件大型作品，一九一三年他還在巴黎時便開始構思，移居紐約後正式製作，直到一九二四年放棄，俗稱「大玻璃」。大玻璃的正式名稱是《甚至，新娘也被她的單身漢們剝得精光》，真是不可思議的名字。想了解這件作品，必須先看過

杜象為製作這件作品而寫下的各種筆記，即別名為「綠盒子」的親筆扎記。讓我們來參考一下這些筆記：這件作品「並不是畫或繪畫，而是『延遲』」，「所謂玻璃的延遲，就像是作為散文的詩，或是銀的痰壺般的東西」……讀到這裡，我非常了解讀者想要棄讀的心情，因為我第一次閱讀時也有同感。杜象的所有筆記都像謎團般沒有邏輯。對於新娘，杜象如此記述，「新娘基本上是引擎」，「新娘受愛的汽油（新娘的性欲分泌物）所驅動」。

「新娘讓單身漢們褪下衣服。雖然如此，利用火花（電氣式脫衣）來運送愛的汽油的，是新娘自己。新娘看到火花後變成欲望的發電機，成為完全的裸體，甚至裸露全部。」以上敘述的是大玻璃上方的新娘部分。下方單身漢的部分，包括了「九個雄性鑄型」、「底部為路易十五樣式的輾巧克力機」、「眼科醫生的證人」等敘述。這些奇怪的筆記，描述的正是一個正經嚴肅的人無法直接面對的事情，且隱藏著誘發不可思議想像力的魔力。我深深著迷於杜象布下的神祕羅網。一九二四年，「大玻璃」還未完成，但杜象宣布放棄製作，也就是說，杜象意圖以未完成去完成這件作品。

一九二六年，「大玻璃」在布魯克林美術館公開，之後玻璃卻在運輸途中碎掉了，杜象花了多年時間才將碎片一一黏合，但這偶然的破壞卻造就作品一股獨特味道，杜象非常喜歡，異常高興。

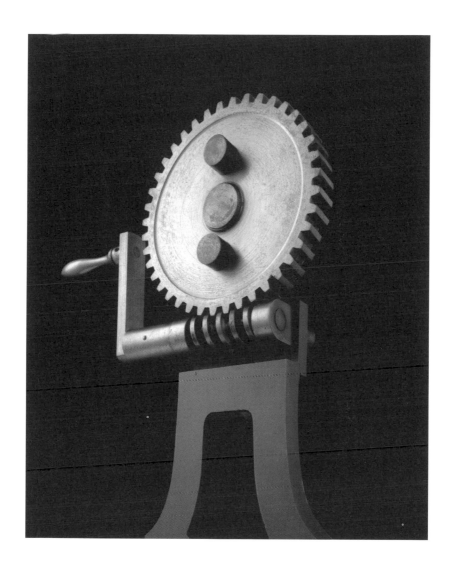

Mechanical Form 0026, Worm Gear · 2004, from the series of Conceptual Form
The University Museum, The University of Tokyo + Hiroshi Sugimoto

機械樣式0026，螺旋齒·2004，出自觀念之形系列
東京大學綜合研究博物館＋杉本博司

這件作品是與東京大學綜合研究博物館共同製作，
曾在與卡地亞集團共同舉辦的展覽中展出。
模型收藏：東京大學綜合研究博物館小石川分館

現在，這件大玻璃作品已捐贈給費城美術館展示，成為杜象主義信徒的朝聖目標。

大玻璃並有四件複製品，兩件在斯德哥爾摩美術館，另一件是理察‧漢密爾頓製作的倫敦泰德美術館版，最後一件在東京駒場的東京大學美術博物館。把超現實主義引介到日本的詩人瀧口修造，在獲得杜象許可後製出此件複製品，但杜象於一九六八年去世，無緣見到成品，故改由杜象的第二任妻子蒂妮夫人確認完成。我根據這件細緻的複製品，又製作了複製品的小型複製品，是遵循著杜象的現成物概念製作的大玻璃的小玻璃。我完成的複製品同樣運用了現成物，然後在這篇文章中刊載的影像，更是現成物的現成物。每當現成物的意義增加時，最初原件的原件性，便變得更加可信。我還從同樣的東京大學收藏中，發現了一批十九世紀到二十世紀初德國製作的數理模型。這些數理模型的目的，在於讓數學的三次函數轉化為眼睛可見的形體。此外，還有另一批同樣是十九世紀末但在英國製作的機械模型，用意是讓學生學習機械基本運動。這些模型深深吸引我的注意。它們是明治時代為了讓日本迅速成為現代化國家而使用的教材，不過到了今日，卻都變成無法使用的殘骸了。我從杜象筆記的啟發出發，天馬行空地生出各種妄想，再加上和數理模型、機械模型的意外相遇，於是把所有要素加進大玻璃的小玻璃中，幻想著如此一來，不是就可以製作出三次元立體大玻

Mathematical Form: Surface, 0003, Dini's surface: a surface of constant negative curvature obtained
by twisting a pseudosphere · 2004, from the series of Conceptual Form
數學樣式：曲面・0003・狄尼的曲面：扭轉擬球面所得之連續負曲率之曲面

$x = \dfrac{\cos u}{\cosh v}$
$y = \dfrac{\sin u}{\cosh v}$
$z = v - \tanh v + au$
$(0 \le u < 2\pi, \quad -\infty < v < \infty)$

2004・出自觀念之形系列
模型製作：Martin Schilling社　1903年　模型收藏：東京大學研究所數理科學研究科

璃的曼陀羅嗎？

妄想需要撼動，而這次妄想的撼動，居然突然降臨。我在東京大學綜合研究博物館小石川分館拍攝模型時，特別在館內搭建專門的小攝影棚，當時巴黎卡地亞集團的艾盧貝館長來訪，看過幾件試拍作品後，隨即決定邀我到巴黎展出。這真是太奇妙了。

卡地亞美術館是法國建築師努維爾的代表作，彷彿是一個巨大的玻璃箱，我在這個玻璃箱中為單身漢的房間和新娘的房間搭建起十八面獨立牆。這無論是我對大玻璃的再解釋也好，再引用也罷，最後我終於能任性地再現自己的狂想。

我為前來參觀的民眾寫下簡短的說明文字。

這裡我所呈現的機械模型和數理模型，是以完全不具藝術野心的心創作出來的作品，而這種非藝術性，燃起了我對藝術創作的欲望。藝術，是即使沒有藝術野心也有可能成立的，有時甚至沒有野心才真正對藝術有益。

我想，我受杜象的毒害真是太深了。「受到杜象影響前的我，究竟是怎樣的我呢？」我不禁如此自問，卻又聽到杜象對著我說：「世界上不存在著答案，因為世界上不存在著問題。」

在巴黎卡地亞財團現代美術館的展覽場景・2004年

末法再來

Q：您為何想拍千體佛？

A：因為我既是藝術家，也是收藏家。

Q：這是什麼意思？

A：因為我非常想收藏千體佛，但這是不可能的。

Q：所以才想拍攝下來啊？

A：是的，我用攝影來偷取它。

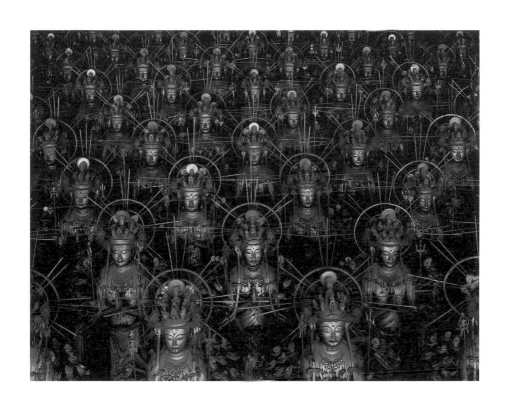

佛海・1995
Sea of Buddha・1995

（三十三間堂・千體佛）

對於已經喪失信仰的現代人而言，觀看佛像究竟是怎樣的體驗？

平成六年，我獲准拍攝京都妙法院三十三間堂千體佛。事實上，我已經花費七年的時間申請，之前兩次都未能取得許可。

我之所以如此執著，是因為這裡頭有著我無論如何都想親眼目睹的東西。京都妙法院三十三間堂，原是平安末期後白河法皇離宮內的法住寺殿，由平清盛所建，並於鎌倉時期再建。而今日的一千零一座千手觀音像和二十八部眾，幾乎全都保留了再建時的模樣。所以我一直有個心願，希望能從中再次見到寺殿創建時的理想光景。

因為在末法之世中，重現西方淨土的想法，就隱藏在這座建築中。

我通過御堂，身旁擠滿一千個活生生的人類，和千體佛像等數。此時我突然有了這樣的假設，或說是妄想：被放置在西方的佛像，將在晨間受到自東山升起的朝陽照耀。

當朝陽擦過御堂前的屋簷往內殿深處射去時，沉沒在凌晨黑暗中的一千零一座佛像，身上的金箔將突然閃耀，而西方淨土將如此再現於莊嚴的內殿之中。我認為這般法悅的瞬間，必定存在。

某日，當朝陽升起時，我站在尚未開門的御堂正面，由東大門門上的格子細縫望去，此時，我看到御堂內的光幾乎像著平行線般直直射入佛堂正面的障子門。我的妄想，變成了事實。

終於在七年後的夏天，我獲准於早上五點半進入三十三間堂拍照三小時，為期十天。我進入堂中，看見真實的陽光照耀景象，然後，被自己的妄想背叛了，因為我看到的是遠遠超乎我想像的絕美。更讓我震驚的是，在如此淨土出現的法悅時間中，堂內居然完全沒有護摩一的煙，也沒有讀經誦佛的音，是徹底的無人狀態。

當我獨自佇立在堂宇，被閃耀的一千零一座佛像包圍時，我感到自己宛如身處佛教來迎圖。然後，我也預感到所謂的「死」，不過就是如此到訪的東西吧。夏日的陽光璀亮，移動快速，不到半小時光景，陽光已越過佛堂，方才那閃耀刺眼的佛像，再次

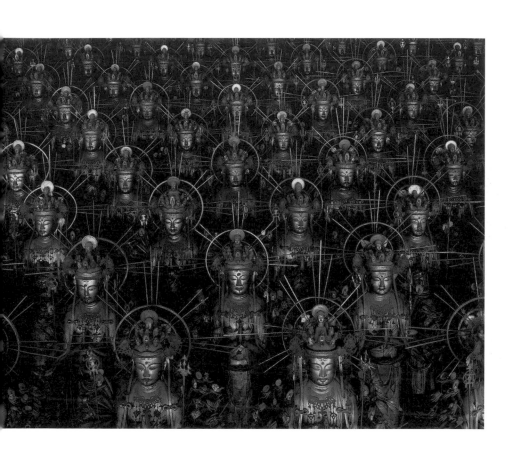

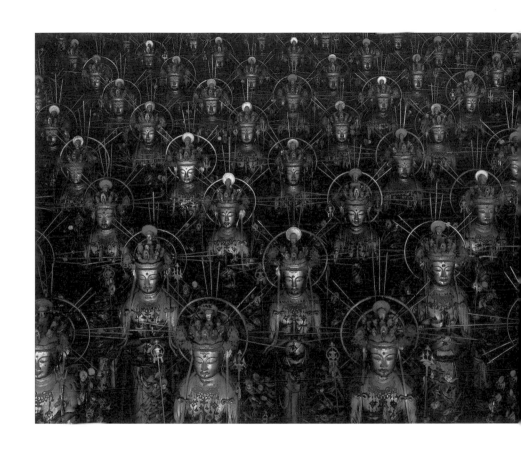

佛海・1995
Sea of Buddha・1995

(三十三間堂・千體佛)

潛入黑暗的影子中。不久，佛堂僧侶點亮堂內的日光燈，把我拉回最不可解的末法之世的現代。

因此，我仿效奈良時代孝謙天皇奉納百萬座小塔的史事，在拍攝完千體佛後，付梓出版一千份，也就是剛好百萬尊佛像。

西行有首詩歌，據說是描寫拜訪明惠的情景。

「因此，歌詠一首和歌，要帶著製作一座佛像的心情，每句話都如同在唱詠祕密的真理。」

我將製作一尊佛像的思考，帶進當代美術的創作裡。但是，究竟哪一天我才能得法，我並不知道。在信仰已經消逝的現世，深陷在錯誤時代淤泥之中的我，腦中開始浮現自己成為佛像的姿態。

更級日記

Q：這件作品的製作年代是什麼時候？

A：海是約十五年前拍攝的。

Q：那把海裝裱起來的東西，是什麼年代？

A：是鎌倉時代的舍利子容器。

Q：所以，這就變成現代和鎌倉的跨時代合作了。

A：不只如此，您還忽略了很重要的一點。

Q：請問是什麼？

A：就是海本身。海的製作年代，是悠遠的太古。

Q：如此一來，這件作品的製作年代，究竟是什麼時候呢？

A：製作年代是「時間之箭」。

Q：意思是？

A：時間之箭從開天闢地開始，通過鎌倉時代，來到你的眼前。

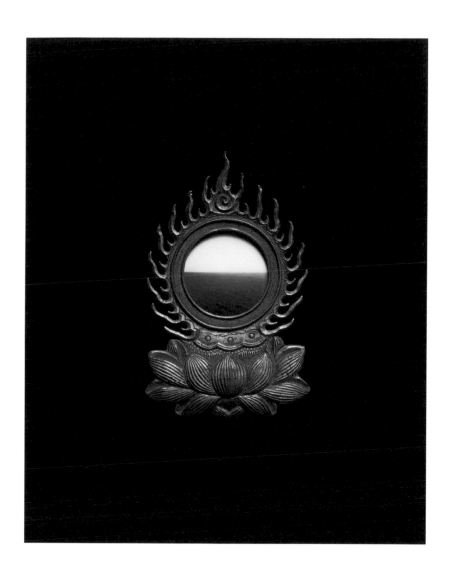

時間之箭・1987
Time's Arrow・1987

海景岩裝火焰寶珠舍利容器　綜合媒材

先姑且稱這件作品為「火焰寶珠型舍利容器岩裝海景照片」吧（一九三頁）。將海景照片裝裱起來的光背，是七百年前鎌倉時代的作品，原本是收藏佛教舍利子的容器，裡頭夾有雲母礦製成的薄板，佛的小小水晶粒遺骨被安置其中，一同以黑色漆器的佛具收納。

那圍繞海景照片邊緣的細微魚卵的刻劃技法、強烈的火焰姿態，還有在金銅上的厚層鍍金，以及描繪蓮花的優雅線條，證明了這是集鎌倉時代金工技術於一身的精品。

二十年前，我在大阪老松町一家小小骨董店的角落，在一個寫著「佛教美術斷片」

的紙箱裡發現了這件作品。當時，佛教舍利子和外裝佛具都已不見。

當晚，我在大阪搭上新幹線，回途中不斷凝視這沒有內容物的光背，然後我想到，可以替代消失的舍利子的，就是海，一幅密度最濃的海景。所以，我在沖洗特別用大型相機拍攝的海景時，不但不放大，還將之縮小。如此，我完成了渡過時間之海的佛舍利子光背作品。

在燃燒的火焰中平靜佇立的海，使我聯想到這座星球誕生後不久的太初景象，那是在孕育出生命前的炙熱之海。為什麼無根的宇宙中，唯獨地球上有水呢？為什麼沒有其他任何星球如地球般充滿水呢？我花了很長時間思考這些問題。因為只要有水，便可和光共同作用，滋生出有機生命。我是個徹徹底底的幻想狂，癖好就是反覆不休地幻想、假設，這是我個性中最麻煩之處。今天，我對宇宙的假設如下：

我們所居住的地球，有名為月亮的衛星環繞，而地球則環繞著名為恆星的太陽。從地球看到的月亮和太陽，似乎是同等大小，因此，若月亮和太陽的比重大致相同，兩者對地球產生的引力也大體相同，所以潮汐起落，就是因月亮和太陽的引力而生。我的假設就是，月亮和太陽的引力以相等的力量拉動地球表面的水，形成平衡，使原本應散入宇宙的液體最後完全停留在地表上。

要印證這個假設，可能要到懸浮於宇宙的其他星球上。我們必須尋找一顆星球，從

星球上望去，衛星和恆星的大小約莫相同，然後檢證那星球上是否有水存在過的痕跡。但我相信，若要在天文學中找到答案，還須花費很長時間。地球上水的存在，以及潮汐的起落，其實和人類生理息息相關，我甚至認為人類心臟之所以可以跳動，也是這些現象的恩賜。

人類在不經意中，會受往日閱讀過的文章的強烈影響。我年輕時一談到時間意識，便會突然想起一段文字，是出自三島由紀夫的小說《金閣寺》：

「我還想起那隻挺立在屋頂上長年經受風風雨雨的鍍金銅鳳凰。這隻神祕的金鳥，不報時，也不振翅，無疑完全忘記自己是鳥兒了。但是，看似不會飛，實際上這種看法是錯誤的，別的鳥兒在空間飛翔，而這隻金鳳凰則展開光燦燦的雙翅，永遠在時間中翱翔。（中略）這麼一想，我就覺得金閣本身也像是一艘渡過時間大海駛來的美麗之船。」

或許就是因為金閣寺裡的金銅鳳凰形象一直留在我內心深處的緣故，我想將自己的海景作品封印在融化的塑膠裡，將其曝曬在陽光下，任影像逐漸消逝。這個消逝的過程也屬於作品的一部分。只是鳳凰已燒毀而不復存在。所以我要製作的，是無人親眼

在箱崎日本IBM的池前舉辦的《海景》系列裝置。1991年

目睹的，那美麗神鳥被火焰包圍的狀態，以及當神鳥展開寬大雙翅向永恆飛去的那一刹那。從現世牢籠的微微細縫中，鳳凰和火焰一同離去。

對我而言，我以為真正的美麗，是可以通過時間考驗的東西。時間，有著壓迫、不赦免任何人的腐蝕力量，以及將所有事物歸還土地的意志。能夠耐受這些而留存下來的形與色，才是真正的美麗。所以，世上所有被創造出的事物，將從弱小者開始，一一接受時間的刑罰。有些東西因為革命的戰火，有些東西因為大地震，有些東西因為風化，有些東西因為水災，有些東西則變成被捕獲的獵物，而幽閉在美術館的倉庫裡。

那些經歷了世界各種災難、渡過永恆的時間之海後繼續生存下來的美，就如同最後擱淺在沖積平原的石頭，從上游順流而下，歷經時間琢磨，消除了原有的諂媚、主張、色彩、誇張，最終成為美麗的圓石。更成為彷彿自遠古以來就是如此光彩的美。

只是，美麗有如白駒過隙，有一天，萬物的顏色和形體都將消逝。這個世界，就是從有到無的移動過程中的片段，有時那些片段就像是解開謎題的符號，散發著美麗的光輝。

古今集中有段詩句，「世間如夢如真，亦不知是真是夢」。當然，我們無從得知作者是誰。

直到長出青苔

Q：您怎樣看待昭和天皇？

A：戰後發表人間宣言，被迫由神變為人。

Q：那天皇是怎樣的人？

A：堅定的生物學者，卻有著神的觀點。

Q：意思是？

A：我喜歡他說的一句話。

「世間沒有名為雜草的植物」，當然，
這裡的草是人的比喻。

Q：非常感謝。

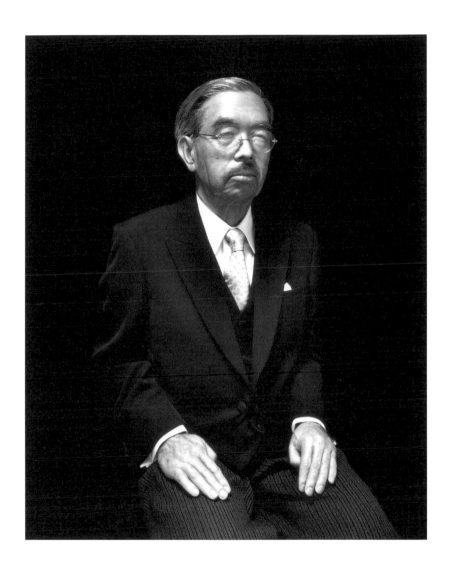

裕仁天皇・1999・出自肖像系列
Emperor Hirohito・1999・from the series of Portraits

苔のむすまで

我有晨間散步的習慣，幸運的是，我東京住家附近有許多不為人知但適宜散步的地方，其中一處就是光林寺。光林寺在麻布山腰，沿著古川而建。廣大墓園盤踞著山坡地，老櫻花樹盡情伸展枝芽。當櫻花盛開時，花瓣隨風飄散，其美麗完全無法以言語形容。在花瓣掩埋的草地上有座奇異的小墳，因為位於墓園最深處，我總是將這小墳當成散步的終點，在此折返。那是亨利・休斯頓的墳墓，幕末時代搭乘黑船來到日本的第一任美國使節哈里斯的翻譯書記官。休斯頓負責協調美國和幕府簽訂美日修好通商條約的重大工作，兩年半後，卻在古川附近遭尊王攘夷派的日本人斬首。當時他年僅二十九。幕末時代來到日本的外國人中，最了解日本的，恐怕就是他。他曾花四年

半時間停留日本，磨練日語素養，並摸索日本國內各種事務。無論如何，休斯頓對日本非常喜愛。休斯頓出身荷蘭，當時代表美國國家利益的使節哈里斯在溝通上遇到困難，因為和幕府交涉必須用荷蘭文，休斯頓便在這樣的情況下受聘來日。他旅居日本的日記《日本日記》以法文流傳了下來。（以下引文出自《休斯頓日本日記》，岩波文庫）

安正四年（一八五七年）十二月七日，哈里斯與其隨員晉見第十三代將軍德川家定的日子。進入江戶城後，休斯頓寫下：「城牆是純白的，並裝飾有三層寶塔，城牆上突出的樓臺周圍有以石灰固定的迴廊。這些細節與樹木完全調和，就像畫中的景致。」

見到家定後，哈里斯向家定說道，「我是以美利堅合眾國全權大使的重要身分來到陛下的宮廷，請您接受這項榮譽。我並衷心期待兩國間的長遠友情更加緊密友好，而我也會為此目的，不斷傾注我所有努力。」對於哈里斯的發言，將軍家定踏了三次地板後回答，「很高興貴國從遙遠之地託付使節，帶來書信，並從使節口中聽到值得歡欣的消息，期待保持永遠的交誼。」令休斯頓吃驚的是，將軍的回答中完全沒有任何人稱代名詞，「將軍若使用了『我』這樣渺小的代名詞，那就顯得對方太偉大了。」休斯頓如此描述。

之後他又寫道，「但是，這個讓我開始覺得可親的國家，它的進步真的是進步嗎？西方文明真是符合它的文明嗎？我讚美這個國家樸實、不裝腔作勢的習俗，欣賞這個

國家的土地豐饒，所到之處充滿孩童笑聲，沒有任何悲慘景象。只是這幅幸福的情景，將因西方人帶來的重大惡行而走向完結。」

之後的日本歷史就如同休斯頓的預言，朝著悲哀的方向展開。唯一的慰藉是，休斯頓在親眼印證預言以前已然遇害。

當時幕府的翻譯官森山告訴休斯頓：「在日本有一種迷信，進退兩難時，會在兩張紙上寫下兩個文字，獻給神（天皇），向神請求指示。天皇會打開其中一張，讓所有人據此裁決行事。」

於是休斯頓反問森山：「若天皇的意見和政府相左，該怎麼辦？」森山回答：「如此的話，有幾種解決方法，不是賄賂天皇的使，就是天皇自己從將軍處拿到一大筆錢。」休斯頓因此了解到，日本除了權力象徵的幕府之外，還有另一種權威象徵，天皇。安正五年（一八五八年），就任大老的井伊直弼未經孝明天皇許可，逕行簽訂了日美友好通商條例，尊王攘夷和倒幕運動因此越演越烈。數百年間幾乎被遺忘的天皇，再次回到歷史的舞台。

天皇最後一次同時維持權威和權力，我想應是鎌倉初期的後鳥羽院時代。昭和六十三年（一九八八年）秋天，我造訪漂浮於日本海上的隱岐島，因我期待許久的海

景，應該就在此地，加上我從以前就很喜歡一首收錄於《新古今和歌集》的後鳥羽院詩歌。

我固守新島
隱岐海上荒浪
襲來警戒之風

後鳥羽院在承久之變戰敗後被流放到隱岐，這首詩歌便是他在那時詠出。自己是這座島的新統治者，狂風隨著暴浪襲來，於是對著海面下達命令。天皇的氣概便是如此啊，我為此深深感嘆。因此，我想親眼看到後鳥羽院曾經看過的那血海。抵達隱岐島後，一座幾百公尺高的斷崖面朝著日本海，俐落地聳立在我眼前。我站在那裡，遠眺眼前寬廣的海洋，以相機納入此景，藉此代替吟詠詩歌，（二〇七頁）。

後鳥羽院出生於源平之亂後、鎌倉幕府成立前的過渡時代，當時即使鎌倉幕府已經成立，京都朝廷和天皇的意識卻未改變。關東的荒地聚集了擁有武力的農場地主，他們對京都朝廷發表了建立獨立小國的宣言。日本不同於古代歐洲莊園，農場地主是以自己的血汗開墾關東荒地，那為何還要付稅金給京都貴族呢？儘管朝廷任命鎌

倉為征夷大將軍，也就是讓鎌倉自行治理荒地和部下，聽起來像是軍隊的最高指揮官，但實質上鎌倉的地位也不過與滿州國關東軍司令官相若。後鳥羽院在歷代天皇中相當特別。皇家文化養育出的天皇，大多陰柔懦弱，但是後鳥羽院的個性卻非常豪邁強硬，不但喜歡百般武藝、相撲、游泳、騎馬、射騎，還特別熱愛刀劍，甚至在御所中設立鍛冶場，自己鍛刀。御所製出的刀都加上菊花圖樣，據說這就是皇室使用菊花家紋的由來。有著如此個性的後鳥羽院，無法忍受應是自己部下的幕府表現得如此強橫。

有關承久之變，《增鏡》中有詳細記載。《增鏡》被認為是南北朝時期的朝廷人士所作，並且模仿平安時代的《源氏物語》，同樣以擬古文體撰寫。《增鏡》讓已徹底頹廢的宮廷文化回到平安盛世，這種時代錯置的寫法反而讓讀者感到悲哀。開場的第一篇名為「荊棘之下」，藉由描寫荊棘茂密且雜亂的模樣，感嘆幕府的強橫。

深山中
腳踏荊棘
人不知此為有道之世

直到長出青苔　206

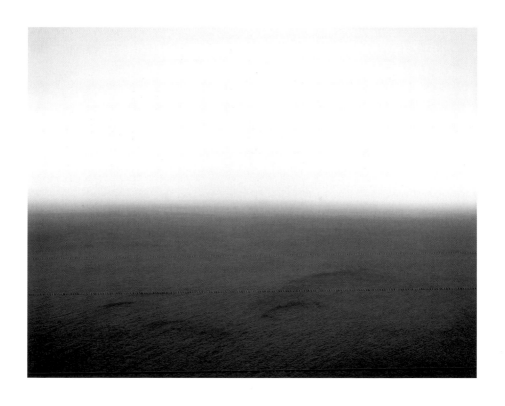

日本隱岐諸島之海・1998・出自海景系列
Sea of Japan Oki・1998・from the series of Seascape

因此，後鳥羽院提倡王政復古，並對全國武士發出討伐鎌倉的聖旨。但朝廷絲毫不曾考慮到下了聖旨後，全國武士是否真會迅速歸順天皇、齊心協力推翻幕府？此時，意想不到的狀況發生了，尼將軍北條政子發表的強硬演說奏效，政子的聲音讓關東武士憶起幕府成立前對武士們的恩義，結果，關東武士大多投向幕府。後鳥羽院的王政復古號令，意外地讓鎌倉武士團結起來，「有如磯岸邊高潮來襲」（《增鏡》），武士們攻進京都。

承久之變後，日本繼續遭遇各種國難。蒙古軍統治中國及朝鮮，並趁勢脅迫日本。

但當時日本實際擁有國防危機意識及備戰能力者並非天皇，而是領導武士的北條政子。綜觀之，王政復古的思想與時代現實完全脫節，因此無法順勢而行。所幸在文永、弘安之役中，日本雖兩度與蒙古交戰，但蒙古軍兩次都因遇上暴風雨而撤退。當時以朝廷為首的全國寺廟佛閣無不熱烈祈禱戰爭獲勝，因此對日本人而言，蒙古之戰是受神靈保佑，是神靈把國家從國難中救出。此時，日本的神國思想終於完成，雖然神的後裔（天皇）從權力舞台退下，但日本這個國家卻因此成為神國。這種思想，一直延續到二次大戰投降的那個八月十五日。

日本的下一場國難，是約六百年後的幕末時期。上次是騎馬民族蒙古族企圖統治世

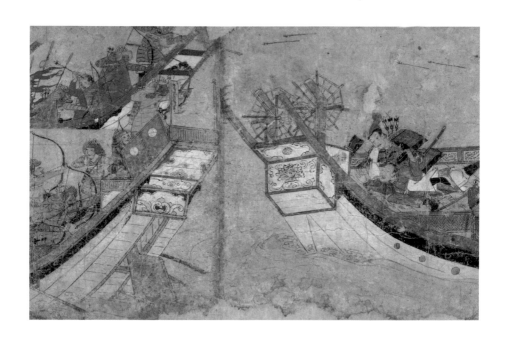

「蒙古襲來繪詞」後卷　第二十七紙（部分）
宮内廳三之丸尚藏館　照片提供：同

界，日本雖遭受波及，但倖免於難，於龐大而走向滅亡。但這次不同，歐洲列強經歷多次革命而邁向現代化，並將視線和野心投向亞洲的殖民地，首先是殖民印度，然後在中國發動鴉片戰爭，滿清政府不得不割讓香港給英國。所以，在培里抵達浦賀之前，日本學者、愛國志士等知識份子已得悉這些歐洲列強的野心，包括吉田松陰[2]。當培里於安政元年（一八五四年）再度抵日時，松陰潛伏黑暗中，乘著小船登上培里的黑船，希望培里能祕密載他去美國，但是受到拒絕。失敗的松陰因此被關入長州監獄，並在獄中撰寫《幽囚錄》，提出日本應走的道路。松陰講述南非大陸和中國大陸全都受到英國侵略，所以日本應該增強國家武備。

「準備軍艦，備足彈藥，開墾夷蠻，封建諸侯……趁機奪取堪察加半島，統治琉球……責斥朝鮮，令其進呈如古時盛世之貢品。北邊進占滿州之地，南邊統領台灣及呂宋諸島，以此表示進攻之勢。爾後，培養愛民之士，堅守國土，保有我國之善。」（林房雄《大東亞戰爭肯定論》，夏目書房）

令人訝異的是，這幅藍圖最終以失敗告終。

松陰的弟子們後來成為明治藩閥政府的領袖，以近百年時間試圖實現松陰的藍圖。

一個文明因其他文明的侵略而斷送，這樣的歷史太過悲壯。一四五三年東羅馬帝國因穆斯林進攻，首都君士坦丁堡淪陷；一五三二年印加文化因西班牙入侵而滅亡……

歷史並不寬容，弱者必從世界隕落，幕末日本也面臨文明存亡的危機。當然，這當中也出現猛烈的抗拒，尤其孝明天皇極度厭惡外國人，加上身邊的公卿對外國事務毫不在意，因此與外國交涉的事宜便落到幕府官僚身上。幕府官僚深知日本並非西歐諸國的對手，在種種壓力下，不得不打開日本國門。於是，擁護天皇的尊皇派開始排外，發起兩場自己也沒有把握的小戰爭，即薩英戰爭和馬關戰爭。文久二年（一八六二年），英國商人因為乘馬從藩主島津久光的出遊行列中穿過，遭薩摩軍斬首。雖然在封建禮法上這是當然的處置，但對英國人而言卻是蠻橫之舉。儘管幕府居中協調，薩摩軍還是不肯謝罪。這就是所謂的生麥事件。十個月後，英國東洋艦隊炮擊鹿兒島，海洋變為一片火海。薩摩軍隊奮戰擋下上陸的敵軍。長州藩也為了攘夷而封鎖瀨戶內海，炮擊通過馬關海峽的外國船隻，結果英國、法國、荷蘭、美國的聯合艦隊在長州登陸破壞炮台，但因長州軍隊頑強抵抗，無法久占長州。

雖然這兩場戰爭中，日本並未戰敗，但不僅是薩摩長州同盟的義士，日本全體國民都強烈體認到日本無法戰勝西方列強的現實。如果無法戰勝，那究竟該如何才好？接下來的策略便是不能落於西方之後。因此，日本開始整備西洋式的軍隊，不斷追隨西

方腳步，將屈辱和失望埋入心中，等待起死回生的那一天。這種國民情感的共識已在暗中形成，並且一致同應避免內亂，因為那就正中西方列強下懷，他們便可在混亂之中伸出統治的魔手。印度就是實例。

就這樣，日本在朝廷和幕府的二元政治下大政奉還，江戶城最終和平開城。末代將軍慶喜在鳥羽伏見之役戰敗，乘軍船逃回江戶時，法國公使居然表示願意提供慶喜戰資、軍艦、炮彈。若慶喜接受，日本或許就會淪為法國的殖民地。但是比起延續德川家的傳承，慶喜更在意日本作為國家的傳承。若沒有國家的危機意識，慶喜不會做出這樣的決定。日本人首次出現了日本是一個國家的意識，因此，明治不是始於革命，而是始於維新。然後，後鳥羽院的夢想王政復古，也終於在這樣的時代趨勢下實現了。

維新之後，日本現代化的速度令歐洲列強感到驚訝。農業興盛、軍隊現代化、憲法頒布、議會設立，如此蓽路藍縷約三十年，日本國力逐漸齊備，但其中也發生了中日戰爭，以及再十年之後的日俄戰爭。大部分的說法主張，日本國力因這兩場戰爭而進一步增強，然後興起發動大東亞戰爭的想法，但我卻認為事實並非如此。的確，因爭奪朝鮮半島的統治權而發生的中日戰爭中，日本雖然贏了清朝，但在俄羅斯、法國、

德國三國的干涉下，日本在沒有交戰的狀況下落敗了⋯清朝依馬關條約將遼東半島和台灣割讓給日本，但列強卻強迫日本歸還遼東半島。當時，日本因中日戰爭而衰疲，在軍事上沒有任何餘力反擊，而西方列強也趁機攻擊，日本只能再次嘗到幕末的屈辱和懊悔。德富蘇峰在國民新聞中如此寫道⋯

「歸還遼東半島一事，吾人身心交瘁，如遭火焚，無論十年後、二十年後，甚或百年之後，必要洗清此辱。」

之後俄羅斯由朝鮮半島出發，展開南下政策，日本為此而戒慎恐懼。俄羅斯的軍力比日本強大十倍，那日本究竟該如何應變？當時的日本已多少具有判斷國際外交情勢的觀念，於是和當時最強的英國聯手成立英日同盟，結果是國內對俄羅斯開戰的意識升高。在這樣的情勢下，桂首相向明治天皇請示開戰裁定，最厭惡戰爭的天皇說道：「雖然我不希望開戰，但無奈事已至此。然而，一旦戰敗，要如何向祖先請罪，要如何面對國民？」說完，天皇流下嘆息的眼淚。（三好徹，《史傳伊藤博文》，德間書店）

明治三十七年（一九〇四年）二月四日，對俄宣戰的戰前會議中，明治天皇詠誦了這首詩歌。

四海皆同胞

人世間

為何興起波濤

日俄戰爭中，艱苦的陸戰讓日本犧牲了六萬名士兵，之後日本攻下旅順要塞，卻又在奉天會戰陷入膠著，但最終仍獲得勝利。日本雖然在海戰上大獲全勝，但軍隊在海陸兩頭持續消耗戰力，元氣大傷，而俄羅斯方面也不認為自己在陸戰上落敗，繼續伺機反擊。這時，一件意外改變了所有情勢：俄羅斯首都聖彼得堡發生「血腥週日」事件，這是俄羅斯第一次發出的革命之聲。在俄羅斯陷入內亂時，美國老羅斯福總統出面調停日俄戰爭，調停結果解開了日本人長久以來的鬱悶心結，國內甚至瀰漫著一片戰勝俄羅斯的氣氛。就這樣，認為自己戰勝的日本，和從未覺得自己戰敗的俄國，在美國的調解下締結和平條約。日本得到庫頁島南半和滿州國鐵路的控制權，但並未如國民所期待得到任何賠償金。外務大臣小村壽太郎回到日本時，輿論從慶祝勝利的氣氛變成激憤，因為日本國民並不知道戰爭中日本的立場是如何艱苦。明治三十八年九月，反和平條約國民大會在日比谷公園展開，集結的數萬群眾變為暴民，放火燒毀內

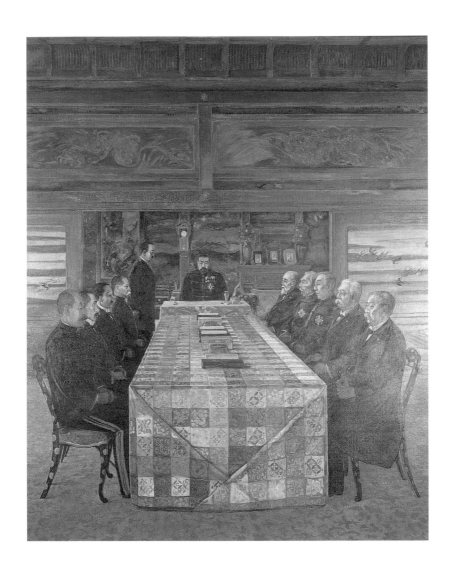

對俄宣戰戰前會議（出自聖德紀念繪畫館壁畫）
明治神宮外苑　聖德紀念繪畫館　照片提供：同

與會人士：正中央為明治天皇，左手前方起順時鐘為陸軍大臣寺內正毅、
外務大臣小村壽太郎、大藏大臣曾彌荒助、海軍大臣山本權兵衛、總理大臣桂太郎、
元老伊藤博文、元老山縣有朋、元老大山巖、元老松方正義、元老井上馨

相官邸及警察總署。因為這場暴亂，日本國內不得不發布戒嚴令。就國民感情而言，日本犧牲無數同胞換得勝利，但國家最後卻未真正得勝，這令他們無法接受。後來橫濱、神戶等地也爆發暴動，成為擴展到全國的反對集會。我認為，這場集會代表沒有政治意識的日本基層民眾，內心已讓日本帝國意識給滲透了。這種意識持續了四十餘年，直到二次大戰結束的八月十五日。

大正十年（一九二一年），大正天皇臥病在床，皇太子裕仁親王就任攝政親王。裕仁親王攝政後的次年，皇居內新年的歌會題目改為「旭日照波」，裕仁親王在歌曲中表達了他代天皇執政、統率國家的覺悟。

朝日從大海升起

靜靜地

世間中　繁星無數

昭和時代的歷史，居然與這首歌所歌詠的希望背道而馳。昭和時代從金融恐慌開始，經歷了昭和六年（一九三一年）滿州事變、昭和八年脫離國際聯盟、昭和十一年的

二‧二六事件、昭和十二年的中日戰爭，然後是昭和十六年的太平洋戰爭，日本不斷往毫無勝算的戰爭推進。

當時的首相是近衛文磨，他在與美國交涉陷入膠著時交出了政權，並和陸軍大臣東條英機一起推舉皇室的東久邇宮為繼任首相，因為兩人認為，能夠收拾此時情勢的，唯有皇族首相。但天皇的親信內大臣木戶幸一極力反對，因為如此一來，一旦開戰，皇室就必須為戰爭負起責任。從這裡也可明顯看出，反對者是以戰敗為前提提出意見。雖然最終擔任首相的是東條英機，但當東條向聯合艦隊司令長官山本五十六詢問勝算時，山本說：「最初的一年應還可保全，但第二年後完全沒有勝算。若真要開戰，我也只能盡我所能，如同湊川之戰（楠木政成明知將戰死，仍出戰足利尊氏）一般。」

昭和天皇也反對開戰。《近衛手記》記載著昭和十六年九月六日對美英開戰決議表決會的情形：

「昭和天皇取出明治天皇親手御書的詩歌『四海皆同胞，人世間，為何要興起波濤』朗讀，並說『經常拿起這篇詩歌朗讀，戮力承續先皇愛好和平的精神』，滿座蕭然，久久未發一語。」

昭和天皇與明治天皇的心願，最終還是遭到遺忘，未能實現。天皇為立憲君主，自明治以來便具有裁定政府決策的權力和慣例，但天皇一旦能全權決定政事，日本就會

如德國一般成為專制獨裁政權，這是現代國家努力避免的錯誤。但日本的情況卻不同，決定展開殘暴戰爭的，都是蠻橫專制的軍隊。這次戰爭的導火線，是日本人從幕末開始生出的內在屈辱感，在美國發出赫爾備忘錄最後通牒的刺激下，發起戰爭的聲浪淹沒全國，達到最高點。

終戰紀念日那天，我在現已不存在的銀座並木座電影院中觀看了太平洋戰爭開戰不久後拍攝的電影《夏威夷及馬來半島海戰》，那是後來製作電影《哥吉拉》的圓谷英二挑戰特效攝影技術的國家策略宣導片。影片最後是兩場海戰後凱旋歸來的日本海軍艦隊那乘風破浪的英勇姿態，我為此感到震驚，因為他生動地記錄下當時日本國民的感情和激動，若少年的我在當時看到這部電影，必定會毫不猶豫地從軍。

我認為，直到昭和二十年八月十五日投降為止的日本史，也就是從幕末攘夷運動起近百年的過程，其實就是日本文化或價值觀的防衛戰。投降後日本修正憲法，天皇成為了結合國家與民眾的象徵。但若仔細思考，天皇從候鳥羽院的時代起，就一直只是象徵了。在昭和天皇戰後的回想中，他曾告白說，自己只有兩次踰越了立憲君主的權限，一次是二．二六事件時，另一次是戰爭結束時。兩次皆是政府機能已經完全癱瘓的無政府狀態，因此由天皇下達聖令。木下侍從次長在日記中記下昭和天皇在戰爭結

日本的自然 · 2003 · 出自透視畫館系列
Nature of Japan · 2003 · from the series of Diorama

束時吟詠的詩歌。

終結戰爭　不為我身

只為戰死之民

我將承擔苦痛　但求守住國家

帶領人民前進

詩歌中的「國家」代表國家主權，天皇在此決意再度踏上艱苦旅程。日本的國家主權延續自古代，不曾斷絕，這在世界史上是絕無僅有。在因革命、政變、侵略而興衰交替的世界史中，只有日本奇蹟般地維持自古以來的王朝。我現在漸漸認為，若我們將日本整個歷史視為一個世代，這個世代遠遠凌駕了時間的尺度。世界之始就是王朝之始，在此神話中的時間，不可思議地和我們所生存的當下持續連結。遠古日本大地所湧出的靈氣，現在我們仍在繼續享用著。

最後，我以亨利‧休斯頓從下田到江戶時第一次看到富士山的印象作結。

「我從天城山頂的雲朵間出發，自山谷而下，眼前盡是無盡田野。遍地柔和陽光，令人渾然忘我的美麗溪水自眼前流過。我繞著山腰而行，在佇立的松枝間看到陽光照耀下的白色山峰。一眼即知，這就是富士山。我一生都不可能忘記，因為世界上再無任何美麗能與她匹敵。」

後記

我在到達這個歲數以前，從未想過自己是能寫作的人。我只是用眼睛追求形與色，獨自一人探索著，就像對黑白照片，我總認為在那漆黑的和諧音調中，還潛藏著無限色彩。

我一半的人生，都花費在把自己那如夢境般的妄想和假設，再現到自己的視網膜上，成為實際可見的形體與創作。為此，我認為攝影是最適合的工具。儘管我不斷對自己被稱為攝影家感到不適，但我還是因此被稱為攝影家了。不過我對於自己從事的其他工作，卻找不到任何對應的名稱。

我因此想要創造新的名詞：幻視家、攝幻家、幻想家……這些雖是我的工作內容，但這些名詞都不正確。至於是否真有可以與之對應的新名詞，去真正連結從我意識的混沌中沸騰出的想像，我只能不斷自省。

思考這些問題的某一天，在完全沒有預兆的偶然下，那個人出現在我面前。是當時新創刊的實驗文藝雜誌《和樂》的編輯長，花塚久美子女士。

對我而言，她就像為了受胎告知而飛來的天使。

「我帶著神的訊息而來，您將會懷孕，時候到了，您將會產下名為文章的嬰兒。」

這就是她的託付。而我也接受每個月撰寫十頁連載文章的神意。

受胎告知後的處女瑪利亞，生產時沒有愛和丈夫的陪伴，過程必定是痛苦的。而我也是如此，在完全無法預知結果的情況下，開始了我的連載。

幸運的是，收藏骨董是我的興趣，而我也從骨董中學到許多事情。這些知識和體驗，變成我創作中的陰陽兩面，繼續誕生新的形體。在我心中，所有最古老的事物，最終都會變成最新的事物。而這樣的顛覆反轉，不正適合慢慢地、誠實地寫進連載裡嗎？於是乎，我開始動筆。

動筆之後我非常訝異，我一直以為所謂的文章，是用頭腦去寫，但實際寫作後才發現並非如此。我，用指尖讓鉛筆擦過白紙，在鉛筆芯和白紙表面交織出的一個個文字裡，發現了令我驚訝的自己。

現在，我意識中的混沌已經沉澱，曾經浮現不出的字句，已可從指尖隨意流露。或許是少年時代養成的閱讀習慣，在潛意識中堆積了一片文字層，一旦受到寫作企圖和意識的刺激，文字就像亡靈般顯現出來。

本書各篇文章開頭，都有一小段導入性的問答。各位讀者或許已經注意到，這些都

是我的自問自答，每回答一個問題，就會喚起更深層的疑問。總之，我想藉此引起各位讀者的興趣，但是現在思考起來，這些問題或許造成了反效果，希望對終於翻開書閱讀的讀者，不會造成任何掃興的感覺。

最後，我要誠心感謝讓我陷進寫作這個深奧世界的前《和樂》主編花塚久美子女士、為了達到我的需求而四處奔波的編輯渡邊倫明先生、我專屬的設計師下田理惠，還有讓發行本書的願望得以實現的新潮社金川功先生、田中樹里小姐與矢野優小姐。

譯跋

黃亞紀

二〇〇九年五月，我來到大阪國立國際美術館，觀看杉本博司的個展「歷史的歷史」。我站在《泥盆紀》這件作品前，那是一九九二年杉本博司在紐約自然史博物館所拍下的四億年前晚古生代的景象。當時生命正由魚類演化為原始兩棲類，開始了動物登陸的歷史。畫面遠方朦朧可見緩慢游過的無脊椎生物，至今，牠們依然漂游於深海當中；而登陸的脊椎動物，卻逐漸累積智慧，開拓出現今的文明世界。

《泥盆紀》旁放著一張一九五〇年代的病床，上面躺著繩紋時代的石棒。石棒代表男性性器，是古代用於受孕儀式的神器，形狀直接而原始，就在床上靜靜等候搬運。我們腦中浮現產婦被送往醫院的緊張場面，但眼前所見卻是巨大、穩定的石棒——我們思緒錯愕，懷疑起石棒將往何去，以及它從何而來，一如，我們對於生命的疑問。

生命、時間、歷史，是杉本博司作品的核心，然後從這三點開展出現代主義、建築、佛教藝術、人類學……等創作面向。杉本博司研究東西文明的複雜脈絡，最終透

過攝影媒材呈現。正如他在〈骨之薰〉一章開頭所述，比起當代，歷史更是啟發他的導師，而他，就像一個被耽誤千年光陰才出生的藝術家。

杉本博司一九四八年出生於東京，家族經營的是美髮美容用品商社「銀美」，為二次大戰戰後發展有成的公司，父親且是拜師三遊亭圓歌的業餘落語家。杉本博司兒時未對藝術產生興趣，最喜好的竟是木工與科學。初中時期，因對火車模型的愛好而開始使用相機拍攝各地火車照片。高中加入攝影社團，廣泛涉獵文學、音樂與藝術。十八歲進入立教大學經濟系就讀，卻在社團活動中展現藝術天份，設計的廣告海報獲得全國性大獎。大學畢業後，杉本博司為了在廣告業繼續發展，轉往海外的洛杉磯設計藝術中心學習攝影，他在一九七〇年代的洛杉磯，重新認識了日本及東方文化。

一九七四年，杉本博司移居紐約，立志於攝影藝術創作。一九七五年著手製作《透視畫館》、《劇場》兩個系列。一九七六年某次紐約現代美術館的公開作品評論會中，杉本博司將《透視畫館》帶給現任紐約大都會博物館攝影首席策展人瑪利亞‧漢布魯客（Maria Morris Hambourg）觀看，當下便被紐約現代美術館納入收藏，之後古根漢

美術基金會收藏了《劇場》。一九八〇年，杉本博司在李歐·卡斯德里（Leo Castelli）的介紹下，在伊蓮娜·索納本（Ilena Sonnabend）的畫廊舉辦首次個展，從此固定每三年一次在紐約最具歷史與盛名的索納本畫廊展出。

九〇年代起，杉本博司受邀於世界各地展出：一九九五年於紐約大都會美術館，二〇〇〇年於柏林古根漢美術館，二〇〇三年於倫敦蛇形畫廊，二〇〇四年於法國卡地亞基金會等。二〇〇一年獲頒「哈蘇攝影獎」，該獎有「攝影諾貝爾獎」之名，作品也獲紐約大都會美術館、紐約現代美術館、倫敦泰德美術館、法國卡地亞基金會等機構收藏，是活躍國際最重要的日本當代藝術家。二〇〇五年，杉本博司於東京森美術館舉辦「時間的終結」個展，是首次的日本大規模回顧展，作品並於華盛頓赫胥弘美術館巡迴展出。

除當代藝術家的身分外，杉本博司同時是古美術品商及建築師。一九七八年起的十年間，杉本博司於紐約經營骨董店「MINGEI」，鍛鍊出對古美術的知識與熱情，建立自己的古美術收藏（參見〈骨之薰〉）。杉本博司曾完成多項藝術與商業的建築項目，著名作品包括二〇〇三年「直島地中美術館」的「護王神社再建計畫」（參見〈再建護王

神社），二〇〇九年甫完成的伊豆IZU PHOTO MUSEUM等。

杉本博司說：「我，從使用名為攝影的裝置以來，一直想去呈現的東西，就是人類遠古的記憶。」《海景》就是牽繫著人類混沌記憶的作品（參見〈能　時間的樣式〉）。一九八〇年一夜，杉本自問：「現代人可以看到與古人所見相同的風景嗎？」最初，他腦中浮現的答案是富士山與那智瀑布，但若將時間拉至地景存在前的太古狀態，至今不變唯一的存在是那一望無垠的大海。於是三十年來，杉本博司造訪世界各地，於斷崖架起大型相機，等待天時（氣候）地利（地點）人和（無船隻飛機等干擾）的瞬間。接著，在嚴格控管下將底片帶回紐約沖洗、放相，過程細緻講究，表現極簡中富細節變化，甚至裱框都由杉本工作室自行製作。

《佛海》同樣源自歷史的想像。杉本博司於一九七〇年代後半移居紐約，那是當代藝術嘗試將抽象觀念視覺化的時期，極簡主義與觀念藝術亦於此時萌芽。在如此浪潮下，杉本博司體認到以京都三十三間堂一千零一座千手觀音佛像為代表的十二世紀東方宗教藝術，便是以相同動機完成的藝術傑作，表達了西方淨土的抽象概念。杉本博

司以東山升起的朝陽，拍攝下安靜絕美的《佛海》（參見〈末法再來〉）。

一九九九年製作的《肖像》，則是杉本博司拍攝蠟像館內亨利八世與其妻子們的蠟像所完成的作品（參見〈無情國王的一生〉），而蠟像館的蠟像，則是蠟像師參考十六世紀宮廷畫師霍爾拜因的繪畫所製成。攝影中所見的栩栩如生肖像，竟是複寫後的複寫，杉本博司由此解釋，攝影並不如我們以為是攝下真實，「說攝影不會說謊，本身就是最大的謊言。」同樣隱含攝影思考的作品還有《劇場》系列（參見〈虛之像〉），杉本博司在電影開始時按下快門曝光，直至電影結束為止，若說攝影所見誠如人類所見，相機正如肉眼一般，那底片記錄下的應是電影的所有細節，但若說攝影屏幕卻只殘留一方空白，因為攝影與人類最大的不同在於，「相機雖然能夠記錄，但卻不能夠記憶。」

「世界因欲望存在，攝影也因欲望而生。」三十五年間，杉本博司持受知的欲望驅使而持續創作，而這本書便是他知的結晶。能夠擔任本書的中文版翻譯，深感榮幸。最後，要感謝杉本博司先生特別為中文版撰寫序言，居中協調的小柳畫廊小柳敦子女士、橋口薰小姐，藝術顧問 Ferrier Toshiko 女士，以及支持我藝術寫作的父母與先生。

注釋

人究竟需要多少土地

注1‧八岐大蛇：日本神話中擁有八頭八尾的巨蛇，棲息於出雲國的簸川上游。《古事記》記載八岐大蛇遭素盞鳴尊斬殺時，於其中一尾中取出了天叢雲劍，是為日本三大神器之一。

注2‧日野富子（1440~1496）：室町幕府八代將軍足利義政之妻。

注3‧逆浦島：與浦島相反之地，在此為形容一處經歷漫長時光，時間卻停滯滯依舊之所在。浦島（今神奈川縣橫濱市），源自日本神話「浦島太郎」的地名。神話中浦島太郎來到海龍王的宮殿，在宮殿中度過數日後返回人間，人間卻已過了七百年。

注4‧泰勒主義（Taylorism）：美國工程師泰勒 於十九世紀末提出的科學管理方法，主張以科學方式測量工作內容及分配時間，以提升生產力。

注5‧政治基金規制法：一九四八年制定的日本法律，內容規範了日本政黨團體或政治活動的資金使用方式。

愛的起源

注1‧法蘭克‧蓋瑞（Frank Owen Gehry, 1929~）：出生於加拿大多倫多，曾獲得普立茲建築獎的美國知名後現代主義、解構主義建築師。設計作品多為波狀型體，擅長使用鋼板、金屬等建材。

地靈的遺囑

注1‧納霍德卡（Nakhodka）：俄羅斯聯邦太平洋濱海區的港口城市，面對日本海。

注2‧男體山：位於日本栃木縣日光市內的圓錐形火山，附近有女峰山、太郎山，自古即為山岳靈地。

注3‧藤村操（1886~1903）：北海道出身，富商之後。十六歲時以名校精英學生之姿投身華嚴瀑布自殺，在當時媒體及知識分子中掀起波瀾。藤村操的自殺讓他的英文教師夏目漱石受到極大衝擊，夏目漱石並將該事件寫入作品《我是貓》及《草枕》中。

注4‧一高：舊制第一高等學校，簡稱一高。今日東京大學的前身院校之一。

注5‧赫瑞修之哲學：赫瑞修為莎士比亞名劇《哈姆雷特》的劇中人物，赫瑞修哲學指斯多葛學派，主張世界是理性的，人應該依照理性而活。

注6‧觀阿彌、世阿彌父子：十四世紀，日本南北朝時代的能劇作者及表演者。父親觀阿彌為能劇「觀式流」流派始祖，將淨土宗的宗教教思想融入表演中；其子世阿彌則將禪宗教義帶入能樂。父子二人奠定了今日能樂的根基。

能 時間的樣式

注1‧天照大神：日本神話中開天闢地之祖，也是天界的統治者，太陽神。一般認為是女神，被皇室奉為始祖，供奉於伊勢神宮內殿。

再建護王神社

注1‧棟禮：指建築物建造或修繕之時，刻在梁柱上的記錄。

注2‧西行（1118~1190）：平安時代後期的詩人、僧侶，俗名佐藤義清。

注3‧磐座：神之所在。日本自古以來的自然崇拜信仰，認為神會將神體降臨在巨岩上。

注4‧彌宜：神社內的神職稱謂。職位在「神主」之下，「祝」之上。

注5‧天岩戶神話：太陽神天照大神為弟弟惹怒而躲於岩室，天地之間，黑暗及邪惡開始蔓延……延伸出性器崇拜說，太陽崇拜說的日本古神話。

京都的今貌

注1‧蘆手文字：日本平安時代至中世紀（鎌倉‧室町時代）通行的一種裝飾文體。以文字摹擬蘆薈、水鳥、岩石等自然，變形為繪畫。

塔的故事

注1‧裳階：佛堂、塔、天守閣等日本宗教建築中，為增加建築物的優美層次，在原有屋簷下再建之屋簷構造，因形式如同女性服飾的多重穿著而被稱為裳階。

注2‧龍宮樣式：藥師寺的金堂為二重二閣，五間四面，每層建有裳階，此類建築形式被稱為龍宮樣式。

注3‧光背：佛像及佛畫信仰中，顯現神背後之光的物體。

注4‧平重衡（1157~1185）：平清盛的第五子，平安時代末期武將。曾於南都燒討事件追討源賴政，於水島之戰擊斃足利義清，並於室山之戰打敗源行家，為源氏俘虜後遭斬首於木津川畔。

注5‧九條兼實（1149~1207）：藤原中通的第三子，平安時代末期到鎌倉時代初期的政治人物。曾任攝政大臣、關白、太政大臣等職務。兼實於一一六四年開始撰寫日記《玉葉》，此日記成為後人了解當時政情與政治結構的重要資料。

注6‧重源（1121-1206）：俗名重定，平安時代末期至鎌倉時代的著名僧侶。

注7‧源雅賴（1127-1190）：平安時代後期公卿源雅兼之子。曾任後白河天皇的藏人、辯官、中納言，亦是九條兼實和源賴朝間的傳話者，一一八七年因妻子重病而出家。

注8‧松永久秀（1510-1577）：戰國時代武將，曾追隨三好長慶，在長慶死後暗殺足利義輝和三好氏家臣，擁兵自立。最後臣服於織田信長，但因叛變失敗而自盡。

注9‧多聞院英俊（1518-1596）：戰國時代僧侶，十一歲於興福寺出家，撰有《多聞院日記》，記錄了戰國時代的應仁之亂。

注10‧山田道安（~1573）：戰國時代到織豐時代的武將、畫家，以豪放的水墨畫及雕刻知名。負責修復東大寺大佛。

注11‧公慶上人（1648~1705）：師事東大寺應慶上人，為江戶時代前期三論宗僧侶之一，為促成再建東大寺大殿的核心人物。

注12‧德川綱吉（1646-1709）：德川家康之曾孫，江戶幕府第五代將軍，信奉儒家，曾下令推動崇尚儒學的文治政治，為政溫柔但立策粗糙，一生功過參半，被稱為「犬公方」（狗將軍）。

注13‧信貴山：有朝護孫子寺，位大阪和奈良交界生駒山地南部。

注14‧藤原時期：藤原家為日本古代至近代的貴族，於平安時代中期掌握政權。藤原主權時代，日本文化開始確立自己風格，不再受中國文化左右。

注15‧飛鳥：指今日奈良縣高市郡明日香村及大阪府羽曳野市、太子町的周邊區域。

注16‧丈六佛：與佛身等高之雕像或畫像。據經記載，佛在世之時，凡人之身長約八尺，佛陀倍之，故曰丈六。

注17‧翻波樣式：平安前期木雕佛像的表現形式之一。因佛像上的裂裟摺痕如大小波浪般不斷交疊而得此名。

注18‧惠美押勝：意為擁有慈悲之美，可以止亂。

無情國王的一生

注19·古騰堡（Johannes Gutenberg, 1398~1468）：出身德國，西方活字版印刷術發明者，被譽為西方印刷術之父。古騰堡以活字印刷術印製《聖經》，為歐洲第一部使用活字印刷技術的書籍。

注1·舊金山條約：對日和平條約，一九五一年九月八日由包括日本在內的四十九個國家，於美國舊金山戰爭紀念歌劇院簽訂。條約主要解決第二次世界大戰後日本的國際地位與法律問題，條約中日本承認朝鮮獨立，並放棄在台灣、澎湖、千島群島、南沙群島、西沙群島等地權利，同意將琉球群島交付聯合國信託治理。

注2·十二因緣：也稱十二有支，為佛教重要理論，指從前世煩惱而生的迷惑，到來世受生後的敗壞，此一過程間的十二環節。

注3·近松門左衛門（1653~1725）：活躍江戶時代前期的人形淨琉璃與歌舞伎的作家，主要創作有《曾根崎心中》、《冥途的飛腳》、《國姓爺合戰》、《心中天網島》等。

注4·心中物：以殉情為主題的物語。著名的心中物著作包括近松門左衛門的《曾根崎心中》、浮世草子的《心中大鑑》等。

注5·收復國土運動（718~1492）：西歐北部基督教國家驅逐南部穆斯林政權，重新收復伊比利半島的運動總稱，西班牙語和葡萄牙語為「Reconquista」，即為「收復國土」之意。

注6·坎貝喬樞機主教（Lorenzo Campeggio, 1474~1539）：義大利羅馬樞機主教。

骨之薰

注1·甲斐國：日本古國之一，亦稱為甲州。其位置相當於現代日本山梨縣。

注2·火定三昧：佛教用語，形容即使身在火燄中，因心中有佛而餘念不生的境界。

注3‧刺子繡：在棉質布上以棉線縫繡上細膩的古典花樣以及幾何圖案，為日本傳統的手工藝技術。

注4‧廢佛毀釋運動（1868年）：日本明治元年，明治政府為強調天皇才是日本最高統治者，強力鼓吹神道，下達神佛分離令，此舉造成了佛教在日本遭到排斥與摧毀，進而引發此運動。

注5‧圓空佛（1632~1695）：名圓空，江戶時代前期的行腳僧，在伊吹山修行藥學知識後，一六六六年為救濟眾生而出發旅行，走遍日本各地，並留下風格獨特的木雕佛像，稱為「圓空佛」。據說圓空一生共雕刻十二萬具佛像，現存逾五千具。

注6‧根來塗：即根來漆器。來自和歌山縣根來寺的根來漆器，與福島縣的會津漆器以及石川縣的山中、輪島漆器並稱為日本三大漆器。

注7‧弘法市集：京都市的二手古董市集。為紀念弘法大師（即空海）而命此名，每月的市集日為東寺的緣日，即空海和尚的忌日（三月廿一日）。

注8‧田中角榮（1918~1993）：新潟縣出生的日本政治家，一九七二年出任日本首相，任內與中國建交。

注9‧今太閣：太閣為日本古代代替天皇執行政務之職。今太閣一詞為形容明治維新以來，以平民身分起家，榮登內閣總理大臣之位者。

注10‧定朝樣式‧定朝（~1057）平安中期的佛像雕刻師。定朝所造之優美佛像樣式被稱為「定朝樣」或「和樣」，成為日本佛像雕刻的規範。

注11‧柏克夫人（Mary Griggs Burke）：美國人，知名日本古文物收藏家。

風前之燈

注1‧落語：江戶初期興起的日本傳統表演藝術。發展之初人人都可參與表演，逐漸演變成由專業落語家演出的今日型態。落語表演並不依賴服裝、道具、音樂，而取決於落語家的肢體與言語，需要高度的技巧。

異邦人之眼

注1‧王政復古：一八六八年，德川幕府大將軍被迫將權力交還十五歲的睦仁天皇（後稱明治天皇），結束了德川幕府的統治，開啟明治時代，此運動稱為「王政復古」。

注2‧非時間之物：安德烈‧馬勒侯的著作《人類的條件》（La Condition humaine）中的章節。

末法再來

注1‧護摩：取梵語homa之音，為火祭、焚燒之意。

更級日記

注1‧更級日記：平安時代女性文學的代表作品。作者菅原孝標女為貴族之後，《更級日記》為作者回想自己從少女時期到臨終前約四十餘年，從嚮往浪漫愛情、雙親過世、步入婚姻、歷經現實苦難，到最終皈依佛門的人生日記。

直到長出青苔

注1‧培里（Matthew Calbraith Perry, 1794~1858）：美國海軍軍人。江戶時代鎖國期間，培里於一八五四年率領艦叩關日本。

注2‧吉田松陰（1830~1859）：日本江戶幕府末年的思想家、教育家、兵法家。為日本明治維新的精神領袖及理論奠基者。

參考文獻

《日本古典文學大系・方丈記　徒然草》岩波書店

《日本古典文學大系・保元物語　平治物語》岩波書店

《日本古典文學大系・和漢朗詠集　梁塵祕抄》岩波書店

Antonia Fraser《亨利八世的六個妻子》森野聰子、森野和彌　譯　創元社

Weir, Alison《The Six Wives of Henry VIII》Weidenfeld & Nicholson history

鈴木大拙《禪和日本文化》岩波新書

法拉第《蠟燭的化學史》三石巖　譯　角川文庫

谷崎潤一郎《陰翳禮讚》中文公庫

《奈良六大寺大觀》第四卷　岩波書店

Michel Temman《安德烈・馬勒侯的日本》阪田由美子　譯　TBS出版

三島由紀夫《金閣寺》新潮文庫

《休斯頓日本日記》青木枝朗　譯　岩波文庫

林房雄《大東亞戰爭肯定論》夏目書房

三好徹《史傳伊藤博文》德間書店

原文刊登

出自小學館《和樂》二〇〇三年一月號至二〇〇四年三月號連載的〈直到長出青苔〉，並加以修改。

〈大玻璃教導我們的事〉刊載於小學館《和樂》二〇〇五年二月號，〈虛之像〉為一九九一年《高等學校　國語　三訂版　教科書指導要綱》（三省堂）所刊載並加以修改。

〈能　時間的樣式〉為二〇〇一年九月，配合奧地利布雷根茲美術館美術館和紐約迪亞藝術中心舉辦的能劇公演所出版的圖錄介紹文。

攝影協力

美國自然史博物館，紐約
卡內基自然史博物館，匹茲堡
丹佛自然史博物館
洛杉磯自然史博物館
杜莎夫人蠟像館，倫敦、阿姆斯特丹
電影島蠟像館，布埃那公園
伊豆蠟像美術館
廣島和平紀念資料館
蓮華王院三十三間堂

※本書圖片，未特別標示攝影者及出處者，皆為作者攝影。

翻譯參考文獻

谷崎潤一郎《陰翳禮讚》李尚霖譯　臉譜出版
三島由紀夫《金閣寺》唐月梅譯　木馬文化

直到長出青苔

作者・杉本博司｜譯者・黃亞紀｜美術設計・林宜賢｜總編輯・賴淑玲｜責任編輯・周天韻｜行銷企畫・柯若竹｜出版者・大家出版／遠足文化事業股份有限公司｜發行・遠足文化事業股份有限公司（讀書共和國出版集團）｜地址・231新北市新店區民權路108-2號9樓｜電話・(02)2218-1417｜傳真・(02)2218-8057｜劃撥帳號 19504465　戶名・遠足文化事業股份有限公司｜印製・成陽印刷股份有限公司｜法律顧問・華洋國際專利商標事務所　蘇文生律師｜初版一刷・2010年7月｜初版十三刷・2024年7月｜定價・480元｜有著作權・侵犯必究｜本書如有缺頁、破損、裝訂錯誤，請寄回更換｜本書僅代表作者言論，不代表本公司／出版集團立場

國家圖書館出版品預行編目資料

直到長出青苔 / 杉本博司 作；黃亞紀 譯. -- 初版. -- 臺北縣新店市：大家出版：遠足文化發行,
2010.07；　面；　公分

ISBN 978-986-85979-8-3 (精裝)
1. 攝影美學　2. 攝影技術　3. 攝影集

907　　　　　　　　　　　　　　　　　　　　　　　　　　　　　　99010468